So
Easy !
make things
simple and enjoyable

U0010338

我的第一本
時尚服裝插畫書

Fashion Illustration

作者──羅安琍 Anly

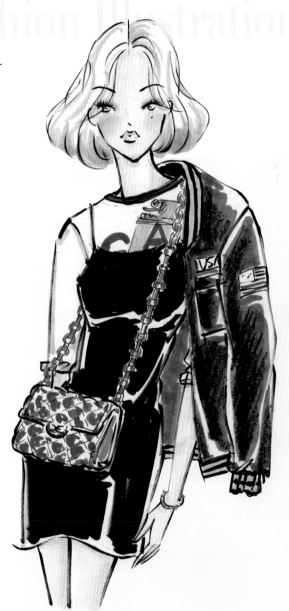

太雅

辦一場手繪時尚服裝發表會

用畫筆串起時尚的春夏秋冬吧！

九頭身的AnlyGirls忙著梳妝打扮，挑選最適合自己的服裝、配件、鞋子與包包。在這場手繪時尚派對裡，想穿什麼？就直接拿起筆來畫時尚。

春天適合用水彩來表現輕透的雪紡洋裝，夏天建議用麥克筆來表達活力繽紛的圖案色塊，秋天需要溫潤的色鉛筆來烘托質感，冬天則混搭各種媒材畫具以豐富整體造型。

Anly

Anly's
Fashion
illustration

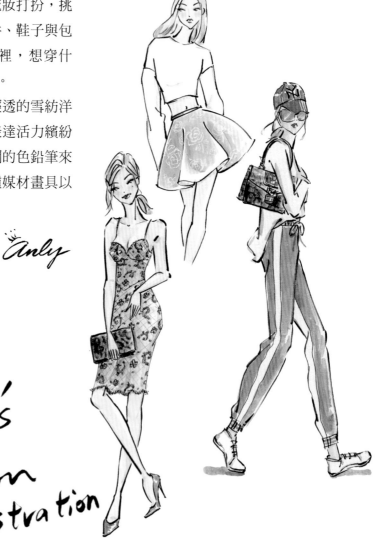

時尚圖文插畫家
羅安琍 *Anly*

　　文學學士及時尚碩士雙主修，藝術生活學分專修。以手繪時尚插畫見長，被認為兼具優雅、時尚又甜美的畫風，在將近20年的創作與教學功力累積下，延伸出9頭身時尚、7頭身街頭穿搭以及可愛版的3頭身AnlyGirls等系列。

　　曾企劃過Giorgio Armani、Dloce&Gabbana等國際設計師品牌時尚大秀、擔任過美商雅詩蘭黛化妝品行銷企劃、美麗佳人、台新玫瑰雜誌等時尚雜誌特約服編，以及法國春天百貨、台北中興百貨服裝企劃、Esprit服飾陳列等工作。

　　不間斷地透過寫書、實體或線上教學，推廣手繪時尚的技巧，陸續出版了十餘本著作：《100個在旅行中繪畫的技巧》、《克羅埃西亞》、《四季穿搭時尚彩繪》、《Anly時尚禮服插畫》、《拿起筆就能畫，手繪時尚人物插畫》、《可愛小時代》、《日常行旅插畫手記》、《時裝畫手繪技法書》簡體版等。

　　插畫作品也持續在不同媒體活動曝光，包含2019年阿薩姆奶茶瓶身、2017～2018年 Max Mara國際品牌春裝VIP活動、2014年東森戲劇台40CH片頭、2012～2014年法國在台協會法國週、時尚品牌BAGMANIA手工包等多處發表，並為Yahoo奇摩新聞專欄、中學生報時尚專欄作家等。近年來更將筆下AnlyGirls延伸出時尚文創，推出年度限定商品，期待讓時尚手繪更貼近日常。

Anly時尚插畫粉絲專頁
www.facebook.com/anlygirls

Anly(@anlygirls)：
www.instagram.com/anlygirls

AnlyGirls系列貼圖：
line.me/S/shop/sticker/author/
76416

人型密碼 14

單品練習 42

傳遞時尚的服裝畫

　　傳遞想法與預測流行的服裝畫，就好像是一張時尚舞台的入場券。從圖裡的人物姿態、髮妝造型與服飾配件，感受到時尚的種種訊息。

　　服裝畫除了傳遞設計師的設計概念外，還被廣泛運用於時尚雜誌的內文插圖中，有些精品甚至還會結合時尚手繪，建構品牌的專屬形象。

不同功能的服裝畫

服裝設計稿

當服裝布料、色彩或款式等剛剛被開發，或者主題想法剛要形成時，具前導指標的設計師們，會提前規畫預測性服裝設計手稿。

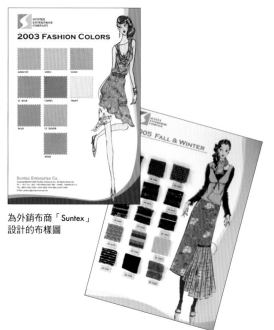

為外銷布商「Suntex」設計的布樣圖

手繪時尚穿搭

透過手繪及文字交錯，解析時尚趨勢、靈感及穿搭技巧，凸顯主題風格。

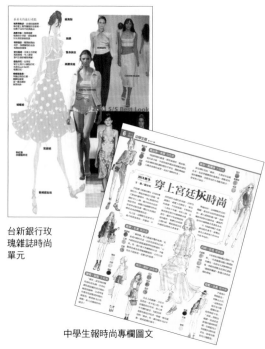

台新銀行玫瑰雜誌時尚單元

中學生報時尚專欄圖文

平面設計圖

電腦或手繪的平面設計圖,可清楚傳遞服裝的正反面、版型剪接、細部設計等。

時尚概念插圖

透過插圖傳遞出具有時尚感的人物、品味與生活氛圍。

華航維修工廠的制服設計提案圖　　法國在臺協會法國週海報　　《儂儂》雜誌的星座單元插圖

商品代言

許多精品省下大筆名模名人的真人代言費,轉而以有特色的手繪插圖作為品牌符號,成功增加品牌辨識度與親和力。

AnlyGirls x Bagmania合作推出手工包　　1031鞋子品牌聯名圖　　Borsalini插畫代言

隨筆速寫

為品牌VIP活動,進行現場速寫,或隨筆記錄流行靈感與日常手帳等。

Max Mara、Penny Black等國際設計師品牌VIP活動速寫

時尚插畫常用的工具

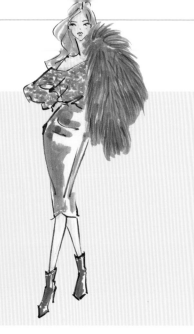

色彩、質感與款式是構成服裝的三大要素，也是畫好時尚插畫的三大重點。選對正確的畫材，才能畫出美麗的時尚手繪圖。基本上，色鉛筆、麥克筆與水彩是最常用的畫材，幾乎可以表現出四季變化的質感需求。其他如粉彩、廣告顏料等，則有畫龍點睛之效果。

基礎用筆

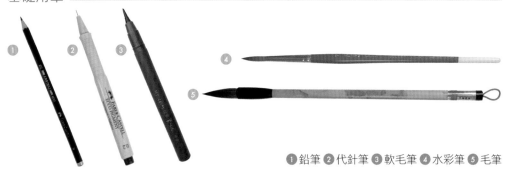

❶鉛筆 ❷代針筆 ❸軟毛筆 ❹水彩筆 ❺毛筆

上色工具

1 油性色鉛筆
油性色鉛筆的密度高、質地飽和，輕抹可以表現薄紗透明感，重塗則可堆疊出皮革亮度。

2 水性色鉛筆
乾濕兩用的水性色鉛筆，搭配水彩筆沾水暈染，可呈現透亮有層次的色調。適合表現印花與輕盈的材質，有時也可取代水彩。

3 麥克筆

麥克筆的色彩鮮豔飽滿,選擇軟毛筆頭來使用,無論大面積或小細節處,都很容易上色。可搭配丙酮溶劑(去光水)或透色麥克筆0號,利用褪色暈染,製造深淺層次。

4 透明水彩

透明水彩提供了色彩的層次變化與堆疊的無限可能。無論使用塊狀或條狀水彩都可以,需要練習的是水分的控制,才能揮灑出美麗的色彩。

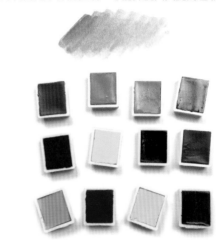

5 粉彩

質感呈現朦朧的霧狀,用手輕推開來就像彩妝品一樣細緻,適合表現眼影與腮紅。

其他

1 特殊顏料

其他如牛奶筆可以畫出白色的織紋或印花,金銀筆適合表現小面積的晶亮感,而廣告顏料則適合大面積的平塗上色等。

2 紙張選擇

- ●**道林紙:**紙張表面平滑,適用於色鉛筆與麥克筆,建議選擇150磅的厚度。
- ●**水彩紙:**紙張稍有顆粒,吸水性較佳,適合搭配水彩、廣告顏料等水性顏料。
- ●**粉彩紙:**藉由粉彩的紋路,可以表現牛仔的質感。

服裝設計圖初解

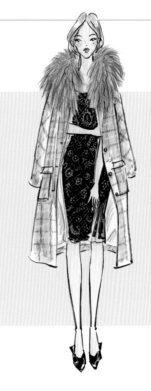

　　一開始畫服裝畫的人，最常問的問題是：「到底要畫多久才能不打人體草稿，而能隨心所欲地畫出一件件好看的服裝呢？」我的回答是：「服飾是穿在人的身上，無論畫得多厲害，都應該先從打人體草稿開始，這樣才能讓衣服穿在人體最正確的地方！」

一張設計圖的誕生

Step 1

從畫人體開始

人體是服裝畫的基礎，可依據款式特性與主題風格，選擇適合的人體。

Step 2

標出服裝款型

在人體上畫出款式線條時，應注意身體曲線與姿態扭動，所造成的皺褶變化與擺動方向。

Step 3

勾勒整體輪廓

無論以代針筆、軟毛筆勾勒線條，都是為了清楚表現服裝剪裁的線條。不同的筆呈現不同粗細的筆觸效果。

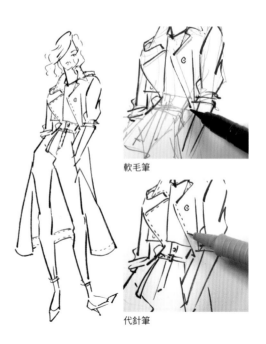

軟毛筆

代針筆

Step 4

麥克筆塗膚色

運用2色深淺不同的膚色麥克筆
著色，可快速表現膚色質感與立
體層次。

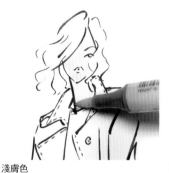

淺膚色

深膚

Step 5

選擇適合的畫材

依據不同的質料選擇適合
的工具。

水性色鉛筆沾水暈染

水彩

麥克筆

水性色鉛筆平塗

油性色鉛筆

Step 6

完成圖

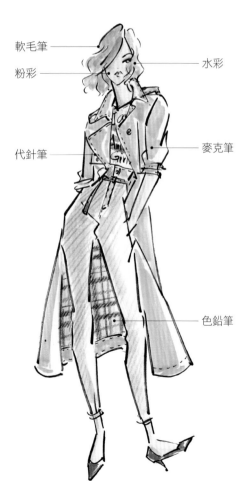

軟毛筆

粉彩

水彩

代針筆

麥克筆

色鉛筆

人型密碼

9頭身黃金比例

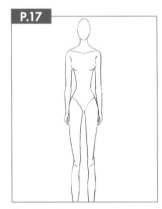

標準型

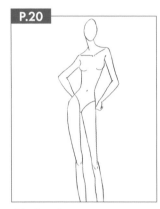

基本型

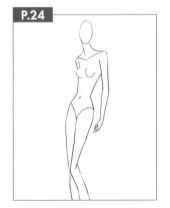

斜側型

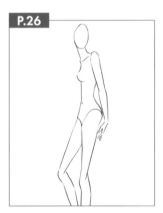

半側型

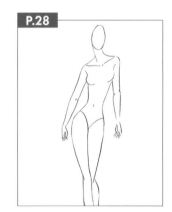

走秀型

Body Code

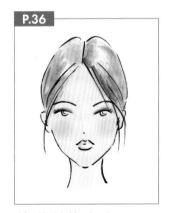
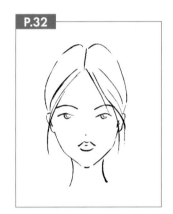

身高除以頭長，如果剛好等於9，那就表示這個人具備9頭身的黃金比例。一般人多半屬於6至7頭身，然而，時尚插畫卻喜歡用9頭身來詮釋整體服裝造型，主要是期待透過完美的人體比例，來凸顯時尚魅力。

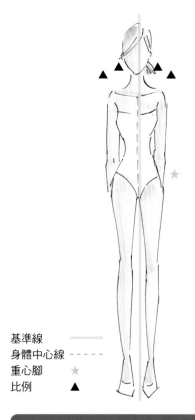

基準線 ——————
身體中心線 - - - - -
重心腳 ☆
比例 ▲

人體比例關鍵詞
● 基準線：指9頭身比例尺中，固定不動的直線。
● 身體中心線：從肩膀的中心點(鎖骨)連接到腰的中心，再從腰的中心到臀寬中心點的線，此線會隨著身體而扭動。
● 重心腳：代表重心坐落的腳，也就是支撐身體平衡的腳。標準型的人體是2隻腳一起支撐，若只有單隻腳用力時，用力的腳就是重心腳。

`01`

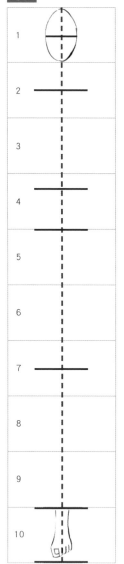

認識9頭身比例尺
1格代表1頭長，9格就是9頭身比例。第10格的位置，則是留給腳掌。(參P.154附錄一)

`02`

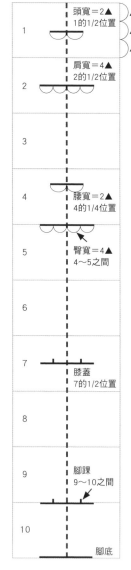

頭寬＝2▲
1的1/2位置

肩寬＝4▲
2的1/2位置

腰寬＝2▲
4的1/4位置

臀寬＝4▲
4～5之間

膝蓋
7的1/2位置

腳踝
9～10之間

腳底

確認各比例橫向位置
將1格分成3小份，1格＝1頭長＝3▲。依序標示出：頭寬－肩寬－腰寬－臀寬－膝蓋－腳踝-－腳底。

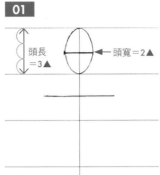

01

頭長＝3▲ ← 頭寬＝2▲

頭長：頭寬=3:2

第一格就是頭長的距離，如果頭長＝3▲，那麼頭寬＝2▲，找出頭長與頭寬的距離，畫出橢圓的頭型。

02

頸寬＝1▲

從頭的下方，拉出頸部

以肩寬的基準線為中心，標出頸寬＝1/2頭寬＝1▲。再從頭的下緣拉出2條直直的頸線。

03

左肩＋右肩＝4▲

以頸部為中心，左肩＋右肩＝頭寬x2

以基準線為中心，以左的左肩與以右的右肩，都是各1頭寬的距離；當頭寬＝2▲時，肩寬＝4▲。

04

胸部位置

身體中心線

腰寬＝1/2肩寬

腰寬＝1/2肩寬

腰寬＝1/2肩寬＝2▲。確認腰寬位置後，再將肩端點與腰寬以直線連接。其中，胸部最高點在上半身的1/3位置。

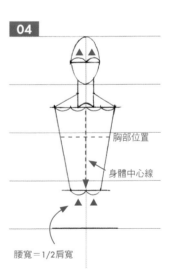

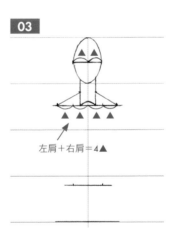

05

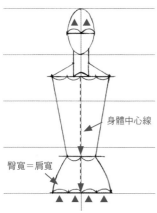

臀寬＝肩寬

臀寬＝肩寬＝4▲。以基準線為中心,左邊2份,右邊2份,確認臀寬位置後,再將兩側腰線與臀寬,以弧線連接。

07

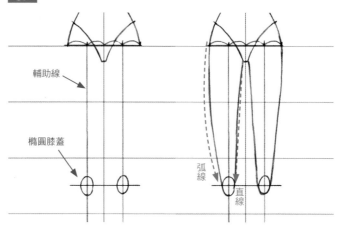

找出膝蓋,再連接大腿

從左右臀線的1/2處為起點,拉出與基準線平行的輔助線。在第7½等份(也就是膝蓋位置),畫一個小橢圓,然後,從臀寬外側拉出斜線連到膝蓋並繞過橢圓底部,再從褲襠拉另一斜線連到橢圓底部。注意!大腿內側盡量畫直線,外側則可有弧度。

06

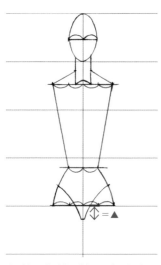

在第4與第5等份處畫出底褲

以左右臀圍弧線的中間為起點,拉出左右對稱的褲型,注意要往下預留「1▲」,才能畫出褲襠。

08

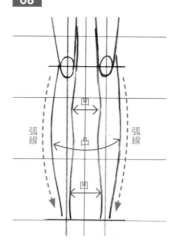

從膝蓋到腳踝,拉出小腿曲線

小腿外圍畫弧線,內側從膝蓋上方畫起,過了膝蓋需注意「凹→凸→凹」的肌肉變化。無論外或內側,最凸的地方都是在小腿的1/2處。

09

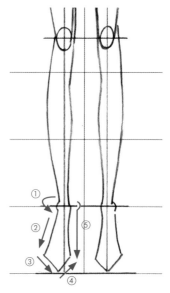

依據圖示的步驟①②③④⑤,依序畫出腳丫子與腳踝骨。

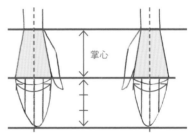

彎

直

稍外凸

直

直線

1頭長

4▲

3▲

2▲

最後畫出左右手
以手肘與手腕為點，分為上臂、下臂與手掌。

手 腳 篇

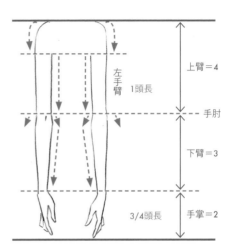

手

上臂＝4

左手臂 1頭長

手肘

下臂＝3

手掌＝2

3/4頭長

整隻手臂的長度包括上臂、下臂與手掌，三者的比例是4:3:2。畫的時候要注意：上臂與肩膀交接處會比較圓弧、手肘稍有外凸。

手掌

掌心

整個掌心與中指的比例，約為1：1。掌心是一個梯形，手指有不同長短，除大拇指外，各指頭還分成3個關節，可表現出各種不同的手部姿勢。

腳

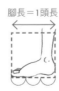

腳長＝1頭長

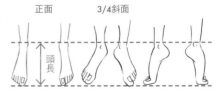

正面　　3/4斜面

頭長

從腳趾頭到後腳跟的腳長約為1頭長，畫9頭身人體時，通常會預留1頭長的距離給腳掌，並畫出穿上高跟鞋所展現的鞋面。

19

　　隨意扭動身體時，上身會隨著肩膀上下高低彎曲拉伸，而腰部以下則跟著臀圍左右擺動。為了不讓身體因扭動而傾斜，人體會產生自然的韻律平衡。也就是當左肩提高，則右邊臀圍會自然擺右抬高。這時，擺動的臀部所延伸的腿，就必須要回到基準線上，才能達成S曲線的穩定平衡。我們稱這隻支撐全身力量的腳為「重心腳」。

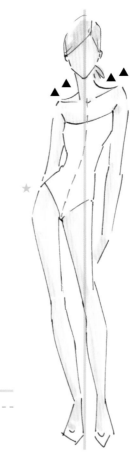

基準線	——————
身體中心線	- - - - -
重心腳	★
比例	▲

重心腳是關鍵

為了方便解說，我們將左肩高右臀擺稱為「基本A型」，右肩高左臀擺稱為「基本B型」。這兩種人體的特色都是身體正向擺動，只有肩膀與臀圍擺動方式相反而已。此時，身體中心線會隨著姿勢而扭動，至於重心腳則要回到基準線位置，否則就會出現沒有重心支撐而傾斜的狀況。

基本A-1型的畫法

01

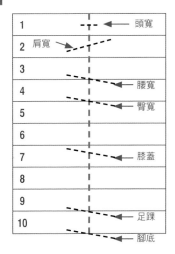

1	頭寬
2	肩寬
3	
4	腰寬
5	臀寬
6	
7	膝蓋
8	
9	
10	足踝／腳底

將肩線往右提高,腰、臀線向左斜

用B鉛筆依序標示各比例位置,除頭寬維持水平線、肩線要往上斜約30度,而腰部以下的腰、臀、膝蓋、腳踝、腳底則是與肩線相反的斜線。(搭配附錄的比例尺)

02

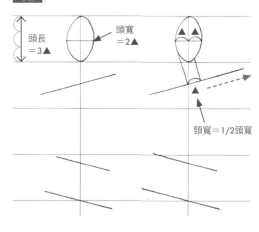

頭長＝3▲　頭寬＝2▲　頸寬＝1/2頭寬

畫出頭寬及肩頸

第1格畫出橢圓的頭型。接著畫頸部,當左肩提高,則頸部也會往model左肩擺。頸寬＝1/2頭寬＝1▲

03

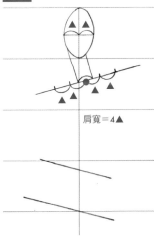

肩寬＝4▲

以頸部為中心,找出左右的肩膀

點出頸部中心點,畫出頭寬2倍的肩寬線,也就是2▲(左)＋2▲(右)＝4▲(肩寬)。

04

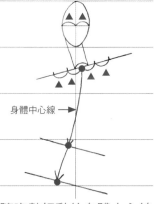

身體中心線→

隨姿勢扭動的身體中心線

當身體扭動時,身體中心線≠基準線,而會隨著身體而扭動。從頸部中心點(即鎖骨),順著身體彎曲位置,拉一條比直線稍彎的弧線至腰的中心,再從腰的中心(即肚臍),順著臀圍擺動方向畫弧線到臀寬的中心。

05

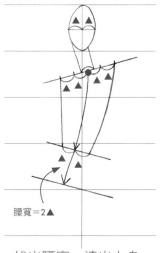

腰寬＝2▲

找出腰寬,連出上身

腰寬＝1/2臀寬＝2▲。確認腰寬位置後,右肩與右腰連成直線,左肩與左腰則連成稍彎的弧線。

基本A-1型的畫法

06

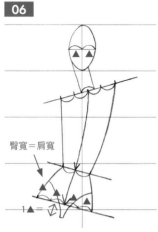

臀寬＝肩寬

1▲＝

找出臀寬，畫出臀型

臀寬＝肩寬＝4▲。將兩側腰線與臀寬，以弧線連接，即可畫出臀型；接著，在臀圍中心點向下預留1▲位置，畫出底褲與褲襠位置。

07

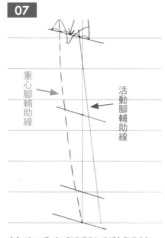

重心腳輔助線

活動腳輔助線

拉出重心腳與活動腳的輔助線

擺臀的右腳＝重心腳，另一隻腳則是活動腳。最後重心腳要回到基準線，這樣才能穩穩支撐全身。另一隻活動腳，可自由擺動。「基本A-1型」的腳，是從左臀寬的1/4處為起點，拉一條線為輔助線。

08

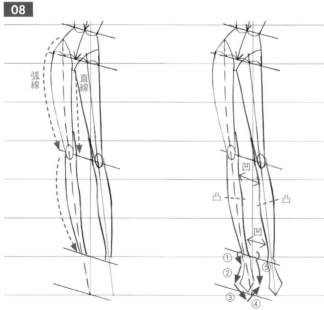

弧線　直線

凸　凸　凸

① ② ③ ④ ⑤

畫出大腿與小腿

以輔助線為中心，大腿與小腿順著線條畫出肌肉曲線。接著，依據圖示的步驟①②③④⑤依序畫出腳丫子與腳踝骨。

09

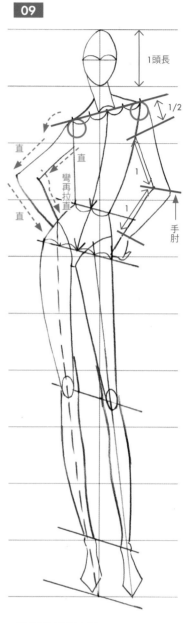

1頭長

1/2

直

直

直

彎再拉直

1

1

手肘

畫出插腰的手

注意！上臂內側直線，外側彎過肩端點後畫直，下臂則內側彎再拉直，外側畫直線。

基本 A 型 的變化　當重心腳不變時，另一活動腳可變化出許多不同姿勢。

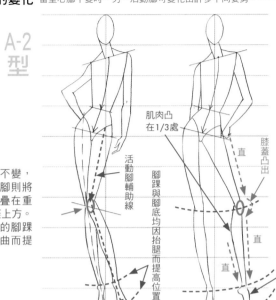

A-2型

右腳的重心腳不變，但左腳的活動腳則將膝蓋彎曲，並疊在重心腳的1/2膝蓋上方。注意！活動腳的腳踝與腳底會因彎曲而提高。

活動腳輔助線

腳踝與腳底均因抬腿而提高位置

A-3型

肌肉凸出在1/3處

直

膝蓋凸出

直

直

重心腳右腳不變，但活動腳則將腳轉向左側。此時的活動腳呈現側面曲線，膝蓋凸出、小腿打直、腳背隆起、腳尖頂地。

腳背隆起

腳尖頂地

基本 B 型 的變化　右肩高、左臀擺的基本B型，與基本A型畫法相同，只是肩臀擺放相反，當重心腳不動時，可以變化出各種姿勢。

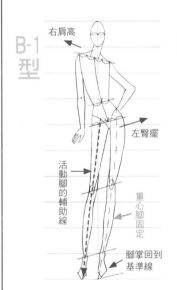

B-1型

右肩高

左臀擺

活動腳的輔助線

重心腳固定

腳掌回到基準線

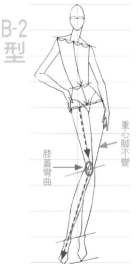

B-2型

重心腳不變

膝蓋彎曲

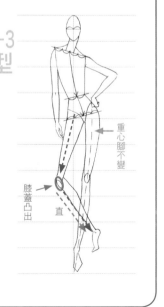

B-3型

重心腳不變

膝蓋凸出

直

　　無論立正站好的標準型或扭腰擺臀的基本型人體，都是為了表現正面的服裝款型。但有些衣服強調胸部曲線，如泳裝、馬甲、小禮服等，或側邊有特別的造型設計，如裝飾線、縷空、挖洞等，這類的服裝就需要兼顧正面與側面的斜側型人體來表現。

基準線 ————
身體中心線 - - - -
重心腳 ★
比例 ▲

01

1	
2	左肩提高
3	
4	胸線位置約在上半身的1/3處
5	
6	
7	
8	
9	
10	

標示各比例，包括胸線

與基本A型一樣標示出「左肩高、擺右臀」的各比例位置，但需特別標出胸線位置。

02

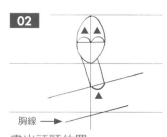

胸線 ➡

畫出頭頸位置
畫出橢圓的頭型與頸部位置。

03

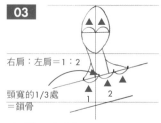

右肩：左肩＝1：2
頸寬的1/3處＝鎖骨

右肩：左肩＝1：2

因身體轉成斜側面的關係，肩寬的中心點(即鎖骨位置)，大約為頸寬的1/3處。同時，身體向右側斜，也讓右肩少了1▲，左肩則維持2▲。

斜側型的中心線

標準型與基本型的身體中心線，都是將身體分成1：1。但斜側型的身體中心線會跟著身體扭動而轉斜，將身體分成1：2。因此，以中心線為軸，右肩＝1▲、左肩＝2▲；右腰＝1/2▲、左腰＝1▲＋1/2▲，其中，左腰多出的1/2▲是身體的斜側厚度。

04

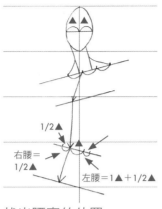

鎖骨
胸線
胸線稍凸出
腰線
臀圍

從鎖骨往右臀方向畫出身體中心線

斜側型的身體中心線要分3段，鎖骨→胸線→腰線→臀圍，並在胸線位置稍微隆起。

05

1/2▲
右腰＝1/2▲
左腰＝1▲＋1/2▲

找出腰寬的位置

原本腰寬＝2▲，左右腰各占1▲。現在則變成：右腰＝1/2▲；左腰＝1▲＋1/2▲。左腰多出來的1/2▲，就是身體的側面厚度。

06

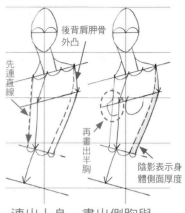

後背肩胛骨外凸
先連直線
再畫出半胸
陰影表示身體側面厚度

連出上身、畫出側胸與後背位置

右肩與右腰先以直線連結，再畫出右半胸；接著，以弧線連接左肩與左腰，並在胸線位置稍微外斜，以表現部分後背肩胛骨外凸。

07

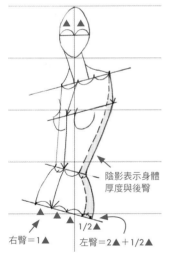

陰影表示身體厚度與後臀
右臀＝1▲
1/2▲
左臀＝2▲＋1/2▲

找出臀寬，畫出臀型

原有左右臀各有2▲的寬度。當人體轉成斜側面時，則右臀＝1▲，左臀＝2▲＋1/2▲。左臀多出的1/2▲，其實是臀圍斜側與後臀的厚度。

08

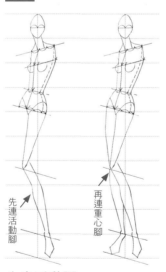

先連活動腳
再連重心腳

先畫活動腳，再畫重心腳

讓活動腳先畫出律動的姿勢，接著才連接右腿的重心腳，被活動腳遮到的部分則不用畫。

09

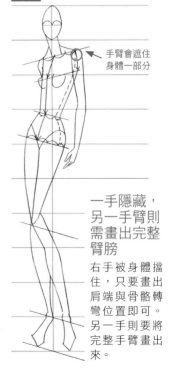

手臂會遮住身體一部分

一手隱藏，另一手臂則需畫出完整臂膀

右手被身體擋住，只要畫出肩端與骨骼轉彎位置即可。另一手則要將完整手臂畫出來。

　　假設身體是一張左右對稱的紙型，沿著身體的中心線對折，剛好是身體的一半。因此，左右對稱的服裝，其實可以用半側的人體來表現就足夠，未必一定要畫出整個正面來。此外，半側型人體，還能看出背後的設計，強調前凸後翹的曲線。

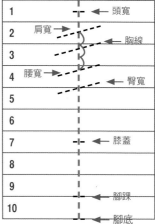

01

1	← 頭寬
2	肩寬→
	← 胸線
3	
4	腰寬→
	← 臀寬
5	
6	
7	← 膝蓋
8	
9	
	← 腳踝
10	← 腳底

將肩、腰、臀、膝蓋、腳踝都同方向
用B鉛筆依序標示各比例位置，除頭寬維持水平線外、肩、腰、胸、臀線都往上斜。

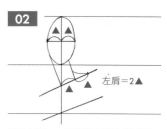

02　左肩＝2▲

畫出臉、頸與肩膀位置
畫出頭型，沿著臉的輪廓拉出右頸線，頸寬＝1▲。至於肩寬只有出現左半肩，因此1/2肩寬＝2▲。

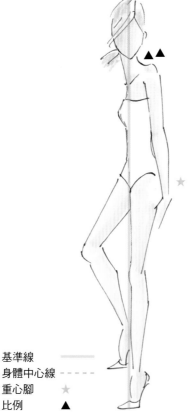

基準線 ———
身體中心線 - - -
重心腳 ★
比例 ▲

03
找出身體中心線
半側型的身體中心線，從鎖骨→胸線→腰線→臀圍，畫成一條直線（請暫時忽略胸部凸出的曲線）。

鎖骨→胸→腰→臀

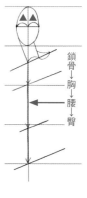

不需扭動就前凸後翹
半側面的人體，其身體中心線剛好在側邊線上，畫的重點不在於哪一邊的肩要提高、臀部擺哪裡？就算不扭動，側面就是S形了。

04

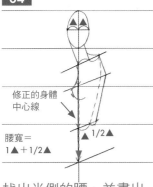

修正的身體
中心線

腰寬＝
1▲＋1/2▲

1/2▲

找出半側的腰、並畫出胸部

腰部側邊需保留身體厚度（約為1/2▲）。因此，腰寬＝1▲＋1/2▲。接著，將肩、肩胛骨與腰連結，並於側身位置畫出半胸型（此時身體中心線再修正為隨胸部凹凸的曲線）。

05

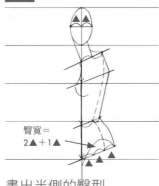

臀寬＝
2▲＋1▲

畫出半側的臀型

臀圍也是繞身體一圈，需保留身體厚度與後臀的分量（約為1▲）。因此，臀寬＝2▲＋1▲。連接腰到臀的距離，畫一後翹的臀型。

06

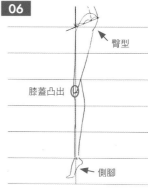

臀型

膝蓋凸出

側腳

先畫出重心腳

確認重心腳是左腳還是右腳。接著以基準線為準，沿直線依序畫出大腿與小腿，並注意凸出的膝蓋與半側的腳背。

07

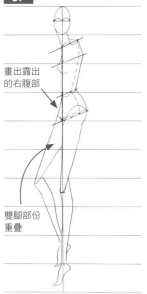

畫出露出
的右腹部

雙腳部份
重疊

再畫後面被遮住的腳

後面的腳被前面的腳遮住，只需畫出顯露的部分即可。

08

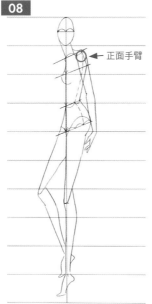

正面手臂

畫出正面的手臂

側面站立時，手臂變成正面。先畫一圓軸在肩端點，再順著圓軸畫出手臂。

半側型 的變化

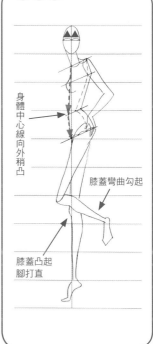

身體中心線向外稍凸

膝蓋彎曲勾起

膝蓋凸起
腳打直

時尚伸展台上的model，走起路來總是搖曳生姿。行走時，必須注意步伐節奏感與身體平衡度，讓重心腳與活動腳一前一後，保持在基準線上，並隨著步伐，交換重心腳與活動腳的前後位置。一般而言，活動腳總會被前面的重心腳遮住部分的面積。

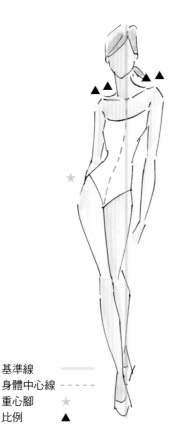

基準線 ——————
身體中心線 - - - - -
重心腳 ★
比例 ▲

前後空間感與肌肉變化

行走的雙腳在垂直的基準線上，因而有前後的差異！前面的重心腳會顯得長且直，後面的活動腳因為後彎，造成肌肉擠壓而顯得較短。

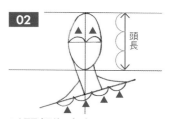

01		
1		頭寬
2	肩寬	左肩提高
3	右臀擺右	
4		腰寬
5		臀寬
6		
7		膝蓋
8		
9		
10		足踝
		腳底

標示各比例，並畫出頭頸

與「基本A型」一樣標示出「左肩高、擺右臀」的各比例位置。

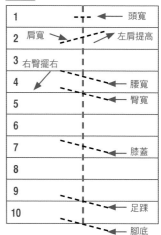

頭長

以頸部為中心，找出左右的肩膀

畫出橢圓的頭型與頸部位置。接著，以頸部為中心點，畫出肩寬＝4▲。

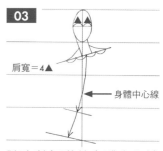

肩寬＝4▲

身體中心線

隨姿勢扭動的身體中心線

從頸部中心點(即鎖骨)，拉一條稍彎的弧線至腰的中心，再從腰的中心(即肚臍)，順著臀圍擺動方向，畫弧線到臀寬的中心。

`04`

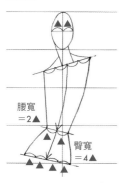

腰寬
＝2▲

臀寬
＝4▲

找出腰與臀，連出身形

腰寬＝1/2肩寬＝2▲；臀寬＝肩寬＝4▲。確認腰臀位置後，右肩與右腰連成直線，左肩與左腰連成稍彎的弧線；至於兩側腰線與臀寬，則以弧線連接。

`05`

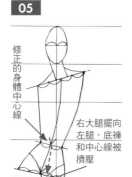

修正的身體中心線

右大腿擺向左腿，底褲和中心線被擠壓

修正臀部中心線

為了讓行走呈現一直線，重心腳與活動腳的腳掌都會在基準線上。此時重心腳牽動右臀，原本臀的中心線會被擠壓偏右，底褲位置也會偏向右側。

`06`

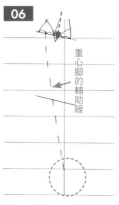

重心腳的輔助線

修正重心腳輔助線

注意！重心腳的輔助線，連接到第9與第10格交接處，讓重心腳的腳掌，剛好壓在第10格的基準線上。

`07`

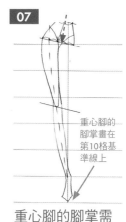

重心腳的腳掌畫在第10格基準線上

重心腳的腳掌需壓在基準線上

重心腳腳掌的位置，最後要剛好畫在第10格，並以基準線為中心位置。

`08`

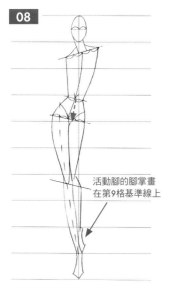

活動腳的腳掌畫在第9格基準線上

活動腳在後，被重心腳遮住部分

活動腳擺向後時，腳掌會在第9格的位置，同時，整隻活動腳會被重心腳遮住部分，小腿肌肉也會因擠壓、而在1/3位置凸起。

`09`

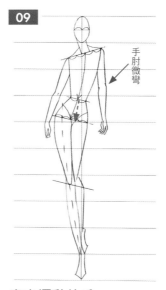

手肘微彎

畫出擺動的手

擺向前的左手手肘微彎，顯得左上臂較短。

交叉腳型 行走人體

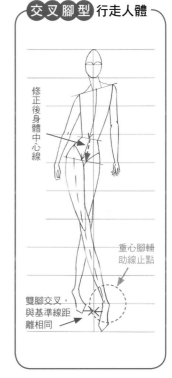

修正後身體中心線

重心腳輔助線止點

雙腳交叉，與基準線距離相同

側臉勾手型

網美網拍的興起，讓時尚不再受限於名模伸展台，街頭就是最好詮釋的發表會場。這些街拍姿勢最大的特色是強調手及腳的變化，抓住定格的瞬間，表現出回眸、等待或是快走的動態美姿。

只畫半身的人體，讓焦點聚集在腰部以上。向內反折的手，特別適合用來展現斜肩的背包，或拉起披掛在肩膀上的外套。

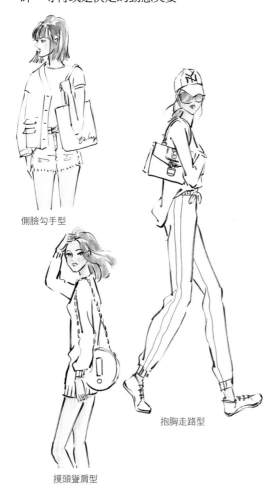

側臉勾手型

抱胸走路型

摸頭聳肩型

勾手畫法

01

沿著肩端點往下畫出外手臂，內手臂則從腋下拉出與外手臂平行的直線。

02

大約在腰的位置就是手肘，連接上下手臂。反折的手肘，會出現類似三角形的骨架輪廓。

03

畫出直的手背與圓弧的手心。

04

最後拉出指節及小拇指。

手腳的肢體語言

除掌握身體中心線與重心腳位置，以及三圍律動方向外，更要注意手腳的肢體語言，依據不同服裝造型所需，展現不同的擺動，讓舉手投足更靈活，為身上的穿搭增添話題。

摸頭聳肩型

撥弄髮絲的動作，搭配慵懶放鬆的身體曲線，再配上不經意的迷濛神情，真的是街頭最美麗的風景啊！

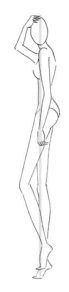

抱胸走路型

側身行走的人體，看起來很像一個「人」字。兩隻腳所邁開的前後步伐與基準線的距離要一致，這樣走起來才會穩。

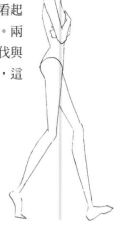

摸頭畫法

01

向上舉起的手臂，剛好停在上額的側邊。以手腕為界線，稍微內折。注意！手背要畫直線，手心則畫弧線。

02

手指再內折一次，讓手指可以順著頭型放在頭頂上。

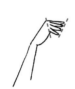

聳肩畫法

01

聳肩位置剛好在下巴的正下方，貼著基準線畫出上手臂。

02

下手臂微微向內傾斜，比較有放鬆的感覺

03

接著，讓手掌往後擺，呈現出慵懶的姿態。

04

最後，整齊畫出手指頭。

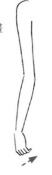

走路畫法

01

腹部與大腿連成一條直線，順順地拉出往後擺動的右大腿。

02

畫出凸出且微微向下的膝蓋，再向後直線拉出後小腿骨。

03

腳掌也是半側，需注意腳背與腳底的曲線。

04

從內側拉出一條往前的直線，畫出左大腿的外側及內側。

05

連接膝蓋，直線畫出小腿骨及後側弧線肌肉。

06

讓腳後跟著地、腳尖向上，呈現出行走的動態感。

根據古希臘數學家畢達格拉斯(Pythagoras)與希臘羅馬的美學理論,「頭型的黃金比例」是將頭長設定為3,則頭寬約為2,也就是3:2的比例,正好符合大多數人認定的完美頭型。

文藝復興時期的義大利畫家李奧納多‧達文西(Leonardo da Vinci)將臉的比例,依據髮根線→眉峰→鼻翼→下巴為分隔線,分為上臉部、中臉部及下臉部,正好與中國人提到的「三庭五眼」(將臉長分成上庭、中庭、下庭等3部分,而臉寬為5個眼寬的距離),幾乎不謀而合。

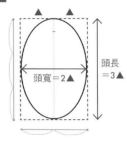

01

畫出3:2完美頭型
依據頭長1、頭寬0.6的3:2黃金比例,在頭長一半的位置,標示臉寬,並畫出十字,接著圈出一張橢圓的輪廓。

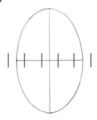

02

找出臉寬的5眼距離
臉的十字橫線下,剛好是畫眼睛的位置。依據黃金比例,臉寬=5眼寬,但臉並非平面,有立體角度,實際畫時,左右需扣掉0.5個眼寬。

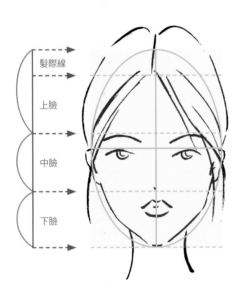

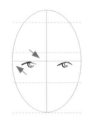

03

畫出左右對稱的眼睛
先描繪眼線位置。注意!眼頭低、眼尾高,畫眼珠時,眼珠只要畫出4/5即可,另1/5藏在上眼瞼內。細節的睫毛、雙眼皮等,可等最後再補強與修飾。

局部五官不協調的美學
臉的比例雖有一定標準,但不同時代對於五官的喜好還是有些微差異。試著將雙眼距離拉大時,會感覺很迷濛,鼻子拉長則顯得成熟……利用這樣微妙的觀感,將局部五官誇張放大或省略,就能創造個人風格。

04

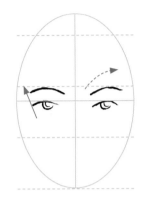

勾勒眉毛
在眼睛上方。畫的時候要注意左
右高低,再細描出眉型。眉長要
比眼尾稍長。

05

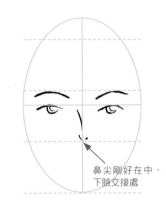

鼻尖剛好在中、
下臉交接處

在中心位置畫出鼻梁
鼻子的寬度以不超過雙眼中間的
眼寬距離為原則,長度則在中臉
位置。有時也會省略鼻梁,只畫
出鼻尖。

06

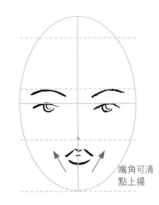

嘴角可清
點上揚

畫出嘴型
上唇峰像座小山,下唇峰是上仰
的圓弧線。

07

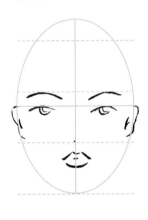

稍微外凸的耳朵
耳朵正好位在中臉部,約
等於鼻長。

08

連出下巴
連接圖示的①②③3點,
即可拉出下巴與臉型,
可以利用3點連結調整臉
型。

09

畫出髮型
從髮際線為起點,拉出中分線,並沿著臉部
輪廓畫出髮鬢。再順著頭型畫出後梳的髮
型。

33

　　為了配合身體的扭動，model的頭部也要有變化。除了正面臉最好表現外，斜側臉與半側臉都是經常可見的臉部。當臉轉斜或轉側時，臉的立體面就會更明顯，因此，斜側臉會比正臉多出1/4個面積；而半側臉更多了臉頰與後頭顱部分，會比正臉多出1/2個面積。如果正臉臉寬＝2▲，則斜側臉＝2.5▲，半側臉＝3▲。

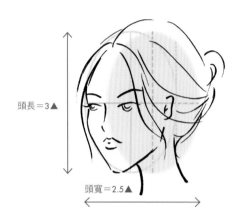

頭長＝3▲

頭寬＝2.5▲

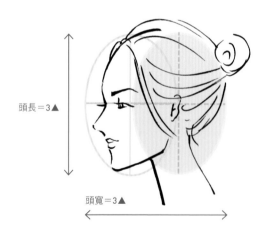

頭長＝3▲

頭寬＝3▲

各種頭部的轉動

當model的頭隨著左右上下轉動時，臉的表情也會隨之改變！我們可以依據整體的需要選擇適合的臉。

斜側臉的畫法

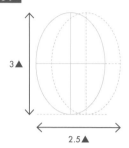

01

3▲

2.5▲

臉寬＝2.5▲

斜側臉的大小比例，比原有的正臉多出1/4。因此，在原有正臉上的1/4位置，重疊再畫一個臉，讓整個臉寬＝2.5▲。

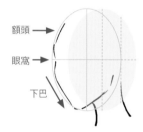

02

額頭

眼窩

下巴

沿著圓弧畫出側臉型與頸部

沿著圓弧邊線畫出斜側臉的額頭、眼窩、顴骨、下巴、臉頰，並標示頸部。

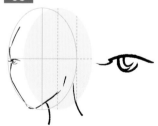

03

畫出右眼的3/4

隨著頭部轉動，右眼會被遮住1/4。因此，畫的時候只要畫出3/4，並注意要貼緊臉的輪廓。

半側臉的畫法

04

從眼頭拉出鼻梁

斜鼻梁與右眼眼頭緊貼，再拉出鼻梁。注意要偏右畫。

05

完整畫出另一隻眼睛

在十字下方，完整畫出左眼，並標出左右高低相仿的眉型。

01

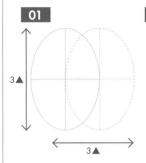

臉寬＝3▲

半側臉的大小比例，比原有的正臉多出1/2。因此，在原有正臉上的1/2位置，重疊再畫一個臉，讓整個臉寬＝3▲。

02

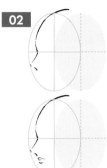

側臉輪廓線

沿著圓弧線，描繪出斜側額頭、鼻梁，人中到唇部。

06

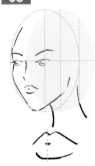

畫出1：2的斜側嘴型

為表現出嘴巴斜側的角度，以唇峰凹面拉一直線為基準，右唇：左唇＝1：2。

07

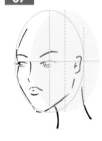

2個臉交接處畫出耳朵

在2個橢圓臉圈交接處，畫出耳朵。

03

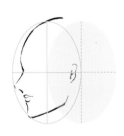

下巴臉頰及耳朵

拉出下巴及臉頰，連接到耳朵。

04

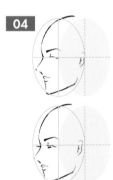

側邊眼睛及眉毛

先畫上眼皮，接著畫眼珠、下眼線。眉毛則比眼睛更長一些。

08

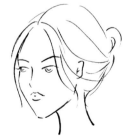

最後順著頭型，將頭髮往後梳包

以臉的中心髮根線為起點，順著頭型往後梳包。

05

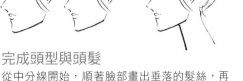
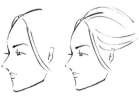

完成頭型與頭髮

從中分線開始，順著臉部畫出垂落的髮絲，再將其他頭髮往後梳高，形成一個髮髻。

時尚風格串連了服裝配件，也包含了髮型與妝彩，選擇眼影時，除了考慮膚色、唇色外，也要留意服裝與髮妝的整體配色效果。上色時，除了選擇適合的畫筆著色外，還需注意相對位置的上下、凹凸或前後所造成的陰影與層次。

01 上膚色

先以淺膚色麥克筆均勻將臉部塗滿，接著，以較深色的膚色麥克筆，局部加強，呈現臉部立體感。

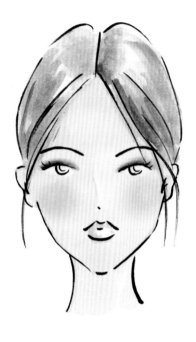

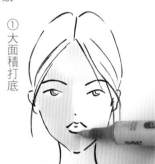

① 大面積打底

② 局部加強

上色小口訣

上面的、凸面的、前面的，受光比較多，需適度留白或將顏色刷淡。
下面的，凹面的、後面的，比較不受光的陰影面，都是加深顏色的位置。

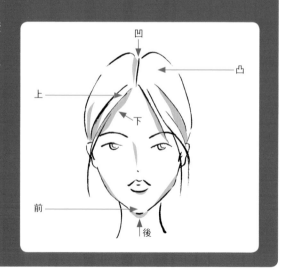

02 暈眼影

以粉彩當眼影，效果最接近彩妝質地，再用尖頭棉花棒輕輕推染開，呈現煙燻效果。

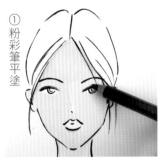

① 粉彩筆平塗

② 以棉花棒推染

03 畫腮紅

先將紅色粉彩筆塗抹在其他紙張上，接著以圓頭棉花棒沾取適量，最後畫圈塗在臉頰處當腮紅。

① 粉彩筆平塗紙上

② 以棉花棒沾取適量

③ 畫圈輕抹在臉頰處

04 抹口紅

以麥克筆沿上唇形畫滿，下唇部則需適度留白，保持光澤。

05 頭髮上色

選擇深淺水彩，沾取少許水，先畫淺色，再依據上下、凹凸、前後的口訣，補上深色陰影。

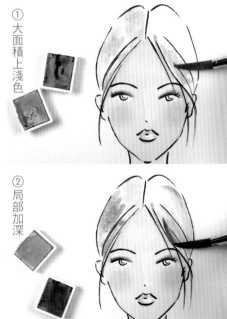

① 大面積上淺色

② 局部加深

斜側臉上色步驟

斜側臉的重點在於鼻梁的陰影，脖子扭動的線條，還有頭髮遮住臉頰造成的陰影，以及頭頂髮絲的光澤。

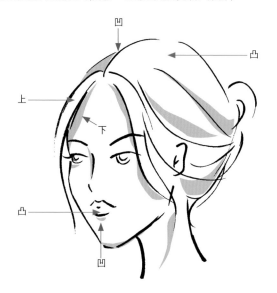

凹
凸
上
下
凸
凹

03 塗上唇色

選擇麥克筆軟毛筆頭，畫出飽滿的唇色，下唇要預留一點白，才有豐潤感。

04 梳整髮型

水彩筆沾取少許塊狀水彩，順著髮流，先用淺色暈染，再加深一點顏色，表現層次。

05 完妝

01 上膚色

搭配深淺不同的膚色麥克筆，依據上下、凹凸、前後的原則，加強陰影。

02 刷眼影及腮紅

以粉彩筆搭配棉花棒，刷染出眼影及腮紅。

頭髮的分區概念

畫髮型時，需要先從髮際線為基準，找到分線(中分、旁分或無分線)，再畫出靠近臉部的髮絲，最後是外圍輪廓。

半側臉上色步驟

　　半側臉的重點在於半側深邃的眼窩以及下唇的留白,並強調髮鬢及後頸處的加深,讓頭頂留白,展現立體圓弧的髮型。

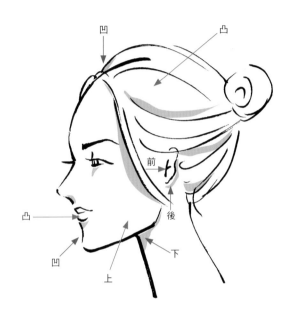

03　上口紅

以麥克筆畫出飽滿的唇色,刻意在下唇處留白,表現唇部光澤。

04　畫頭髮

以水彩分層次上色,讓頭頂適度留白,表現出立體圓弧的頭型。

01　上膚色

搭配深淺不同的膚色麥克筆,依據上下、凹凸、前後的原則,加強陰影。

02　腮紅

以粉彩筆搭配圓形棉花棒,輕輕畫圈在顴骨上,畫出腮紅。

05　完妝

直髮與捲髮的差別，在於捲度與光澤流動的不同。直髮猶如絲緞般，是深、淺、深、淺規律地流動。而捲髮則具有蓬鬆與彈性，加上各種捲度有大小變化，因此，捲髮的光澤不會全部一致，而是依據每一根髮絲彎曲的方向而不同。

不同彎度的上色法

● 直髮原則
下筆重，收筆尖，運用彈筆方式，讓直髮順著髮流畫出緞面效果。

● 捲髮原則
每一根捲髮都是獨立的，找到凹凸面，讓凹面加深，凸面放輕，讓髮絲呈現出深淺的波浪感。

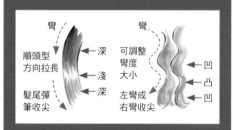

彎
順頭型方向拉長 → 深
→ 淺
髮尾彈筆收尖 → 深

彎
可調整彎度大小
左彎或右彎收尖 → 凹
→ 凸
→ 凹

01

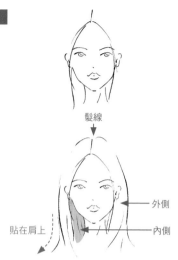

髮線

外側

貼在肩上

內側

確認髮流前後區塊
從髮根線為分線基準，再畫靠近臉部的貼臉髮絲。最後畫出內側及貼在肩上的髮絲。

02

彈筆法畫出光澤
沾取淺色水彩上色，或用麥克筆著色，從髮根到髮尾大致分為3～4段，以彈筆法表現深、淺、深、淺的光澤。

03

內側深、外側亮
頭髮要適度留白，並選擇一深一淺的顏色，交錯出層次。

側分中卷髮

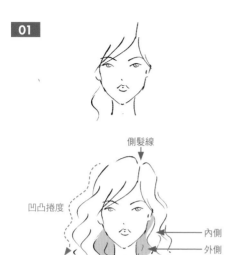

01

側髮線

凹凸捲度

內側
外側

確認瀏海及捲度

從髮根線水平偏移,畫出旁分線。再接著畫出貼臉的髮絲,注意,捲度大小要統一,但方向不用一樣。

02

注意頭型位置

沾取淺色水彩上色或用麥克筆著色,從分線開始,順著頭型往下彎,適度留白展現光澤。

03

順著彎度凹面加深

凹面加深,凸面留白或放輕筆觸,並可重疊不同顏色的筆在髮尾處,呈現挑染的效果。

中分大波浪

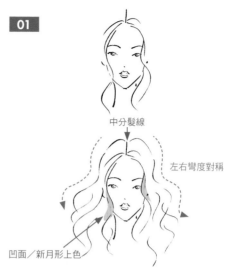

01

中分髮線

左右彎度對稱

凹面/新月形上色

先畫遮住耳朵的髮絲

大波浪的彎度更自由,但仍需注意要做出彎度的對稱,整齊畫出彎度後,再畫幾筆相反位置的彎度。

02

順著彎度凹凸上色

沾取淺色水彩上色,或用麥克筆著色,以新月形在凹面加深陰影。

03

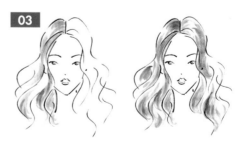

外側留白留光澤

捲髮的上色不要太滿,務必保持多一點留白,尤其是外側圈,更要留白,呈現光澤感。

單品練習

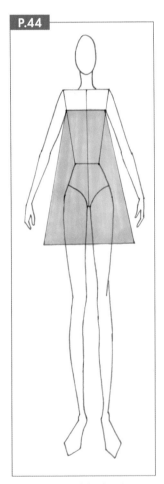

P.44

幾何原型輪廓線

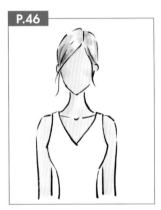

P.46

關鍵三點畫上衣

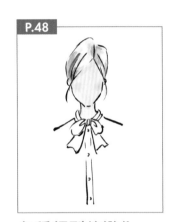

P.48

各種領型的變化

P.50

長長短短的袖型

P.52

裙襬搖搖看臀圍

Single Item

無論時尚如何演變、款式剪裁如何創新，我們都可以將所有服裝款式以抽絲剝繭的方式，去除外觀的色彩、皺褶與材質變化，回歸至最原始的幾何輪廓。

一、方形

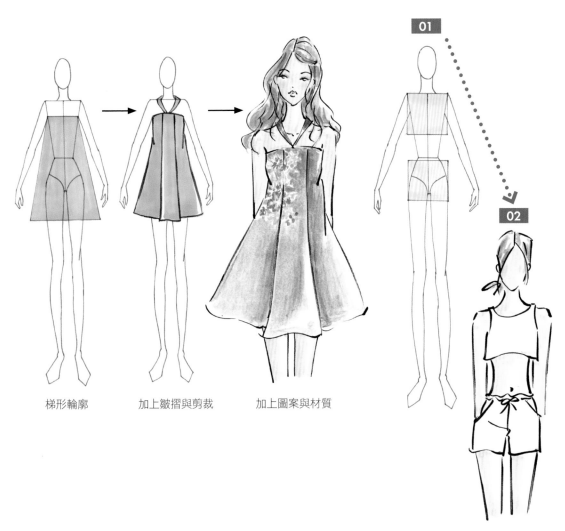

梯形輪廓　　　加上皺摺與剪裁　　　加上圖案與材質

方方正正的曲線，呈現較寬鬆的簡潔輪廓。

款式的幾何演變

最基本的方形、長方形、梯形、圓形、橢圓形等5種幾何輪廓，可以單獨存在或組合式搭配。例如：一件式無袖直筒洋裝＝長方形輪廓；短T恤＋寬褲的裙子＝正方形＋梯形輪廓。

二、長方形

> 01 ·········▶ 02

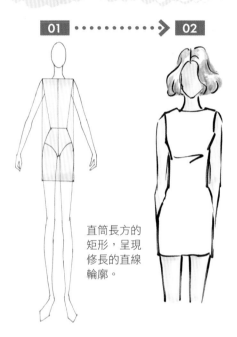

直筒長方的
矩形,呈現
修長的直線
輪廓。

三、梯形

> 01 ·········▶ 02

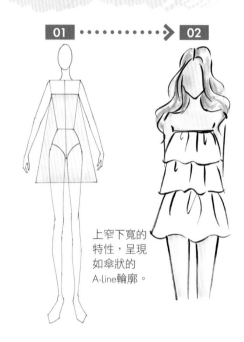

上窄下寬的
特性,呈現
如傘狀的
A-Line輪廓。

四、圓形

> 01 ·········▶ 02

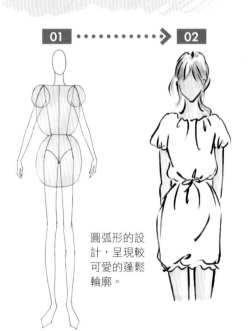

圓弧形的設
計,呈現較
可愛的蓬鬆
輪廓。

五、橢圓形

> 01 ·········▶ 02

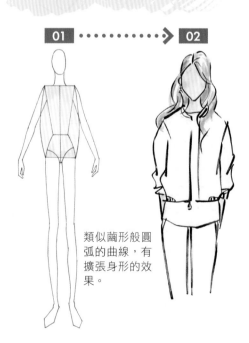

類似繭形般圓
弧的曲線,有
擴張身形的效
果。

身體是對稱的平衡，從鎖骨到肚臍、往下到臀圍中心，身體被均分為二：左肩右肩、左手右手、左腰右腰、左臀右臀等。想要畫好對稱的衣服，首先要找出關鍵「a、b、c」三點，才能將衣服畫在正確的位置上。

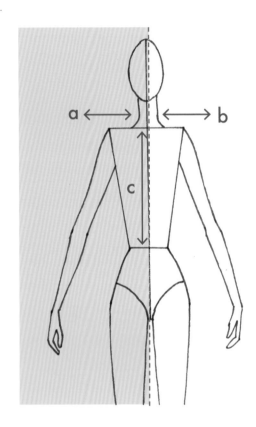

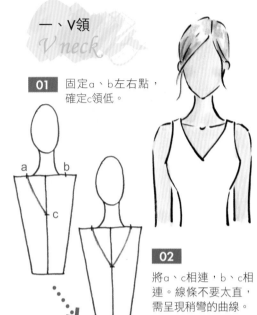

一、V領
V neck

01　固定a、b左右點，確定c領低。

02　將a、c相連，b、c相連。線條不要太直，需呈現稍彎的曲線。

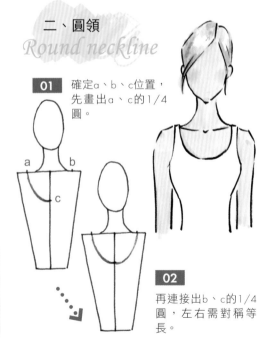

二、圓領
Round neckline

01　確定a、b、c位置，先畫出a、c的1/4圓。

02　再連接出b、c的1/4圓，左右需對稱等長。

關鍵三點的位置
a點與b點可左右移動以決定領寬，但ab兩點距離需對稱。c點則位在身體中心線上，可上下游移，決定領高。

三、船形領
Boat neck

01 確定a、b、c位置，先畫出a、c的船形弧線。

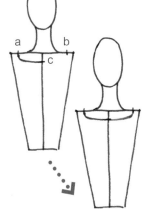

02 再連接出b、c的另一弧線，左右需對稱等長。

五、方形領
Square neck

01 確定a、b、c位置，從c位置拉出水平線c'與c"。

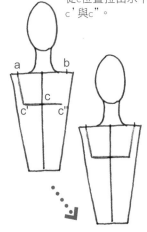

02 再連接出a→c'與b→c"，左右需直角且等長。

四、U形領
U neckline

01 確定a、b、c位置，先畫出a、c的U形弧線。

02 再連接出b、c的另一弧線，左右需對稱等長。

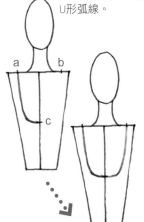

六、單肩領
One-shoulder neckline

01 此領屬於不對稱領型，確定a、b、c位置，只需從b→c，畫出斜線。

02 再勾勒出袖襱。

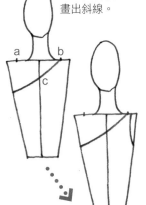

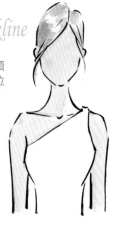

47

領子位於臉部下方，具有修飾臉型的效果。畫領子時，需注意領型、領台與領腰位置。有領腰的襯衫，會挺挺地立在肩頸交接處，而披肩領或無領腰的領型則是平貼在肩膀上。

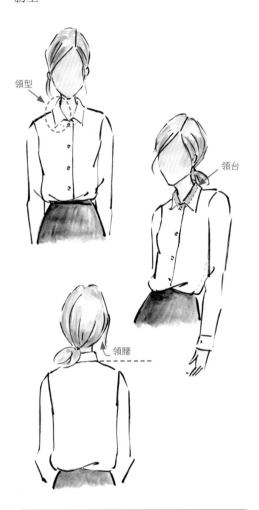

領型

領台

領腰

領型的2大類、5種型

領型的劃分，可以依據有領腰或無領腰，分為2大類。也可依據製作方式分為立領、帶領(蝴蝶結領)、襯衫領、西裝領、無領腰的披肩領等5種型。

一、立領
Stand-up C.

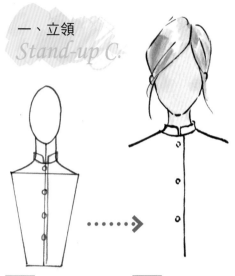

01
從領圍往上畫出方正的立領，也可變化成旗袍領。

02
鈕扣位於頸部的中心點位置。

二、蝴蝶結領
Tie C.

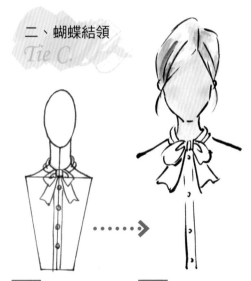

01
無論領巾或蝴蝶結，都先將領結畫在頸部中心線上。

02
接著再畫出左右帶狀領型。

三、襯衫領
Shirt C.

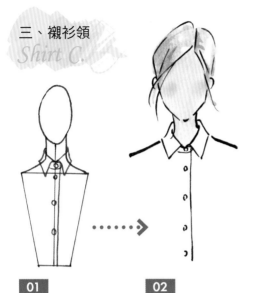

01

有領台與領腰的襯衫
領,需從肩頸上方拉
出領型。

02

標出領台位置與扣
子。

五、西裝領
Notched lapel C.

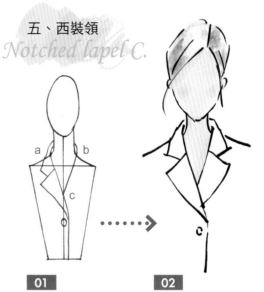

01

先運用a、b、c關鍵
三點,找出領的高低
位置。

02

再畫出上下領片接縫
處,呈現三角形的西
裝領。

四、敞開領
Open C.

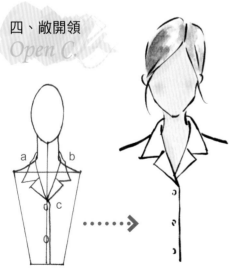

01

先運用a、b、c關鍵
三點,找出領的高低
位置。

02

再畫出領片往外翻摺
成展開的領型。

六、平領
Flat C.

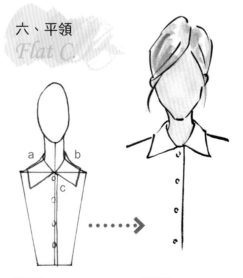

01

無領腰的平貼領,領
型平貼於左右肩膀。

02

注意領寬與左右對稱。

袖子的變化很多，不僅有長短差異、還有剪接位置以及袖型設計等，因此，要畫好袖子，需先認識袖山、袖襱、袖型及袖口的位置，才能將袖子畫得正確好看。

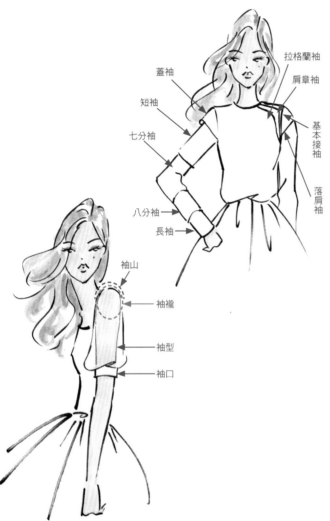

拉格蘭袖
肩章袖
蓋袖
短袖
七分袖
基本接袖
落肩袖
八分袖
長袖

袖山
袖襱
袖型
袖口

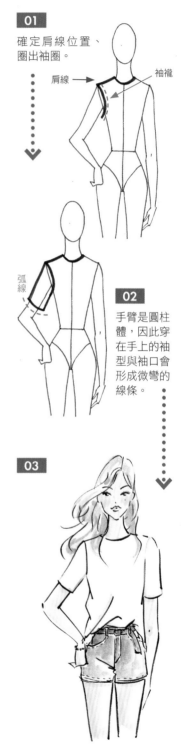

01
確定肩線位置、圈出袖圈。

肩線 ← → 袖襱

02
手臂是圓柱體，因此穿在手上的袖型與袖口會形成微彎的線條。

弧線

03

不同名稱的袖型
依據長短分類，袖子可分為蓋袖、短袖、七分袖、八分袖與長袖；也可依據剪接位置分為基本接袖、斜肩袖、肩章袖、落肩袖等；若依據袖型又可變換出泡泡袖、襯衫袖、荷葉袖、喇叭袖等。

6 種基本袖型

一、蓋袖
Cap. S.

超過自然肩線，直接從肩部滑下包覆手臂。

二、基本長袖
Set-in S.

剛好在手臂與肩膀的交接處，與衣身相接合的短袖。

三、泡泡袖
Puffed S.

在袖山或袖口處抽碎褶，呈現蓬鬆鼓起狀的袖型。

四、襯衫袖
Shirt S.

袖山較低，袖口打1～2個活褶並開袖衩。

五、肩章袖
Epaulet S.

在袖山處裁出一長條布片，在肩膀處形成肩章的袖型。

六、多爾門袖
Dolman S.

袖下縫線與衣身側邊線連成一弧狀，形成腋下處寬大的袖型。

　　裙子的擺動，會受到身體扭動與重心腳方向影響而律動，臀擺右，裙襬也會跟著往右擺動。不同的布料材質、剪裁設計，都會產生出不同的皺褶與波浪。

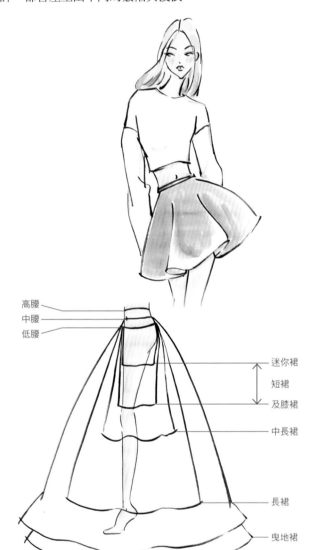

高腰
中腰
低腰

迷你裙
短裙
及膝裙
中長裙
長裙
曳地裙

各種長短的裙子

裙長可以分為迷你裙、膝蓋以上的短裙、及膝裙、中長裙、長及腳踝的長裙，以及拖地的曳地長裙。

一、低腰迷你窄裙

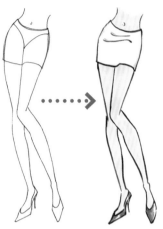

以向下圓弧表示低腰腰線，再順著腿型一凹一凸，調整裙襬線條。

二、中腰直筒及膝裙

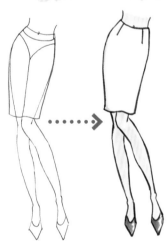

以較平直的線通過肚臍位置，表示中腰腰線，並順著臀圍擺動方向畫出直筒裙身。注意！直筒裙仍受大腿曲線影響而有凹凸。

三、高腰魚尾裙

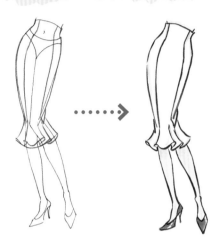

以向上的圓弧線表示高腰，並畫出主要裁切線。接著拉出裙襬的魚尾波浪，並注意膝蓋彎曲所造成的皺褶。

五、高腰抓褶波浪裙

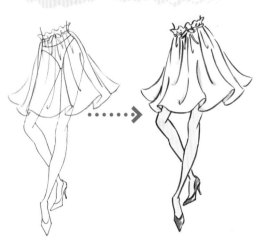

波浪圓裙的布幅寬、波浪大，幾乎不受雙腿曲線影響，只需關注裙襬原有的抓褶與波浪設計即可。

四、低腰A字短裙

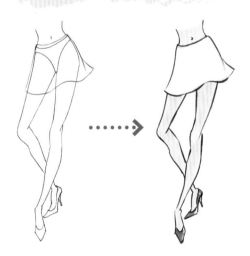

寬襬的A字裙身，會明顯往臀擺方向飄動。沒有雙腿撐起的地方，會向雙腿內側凹或往後飄。

六、中腰百褶短裙

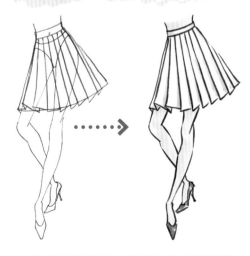

先勾勒百褶的梯形輪廓，接著從中心線位置開始畫百褶。注意！每一褶都要從裙頭往下畫，百褶間距也要分配好。

褲子與裙子最大的不同，在於褲子必須組合成穿過雙腿的兩條褲管，因此，皺褶會明顯出現在兩條褲管交會的褲襠處。建議從重心腳拉出單邊的皺褶表示。

一、低腰熱褲

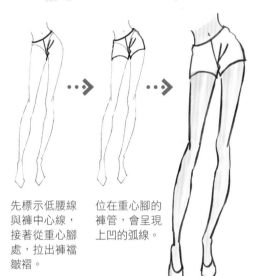

先標示低腰線與褲中心線，接著從重心腳處，拉出褲襠皺褶。

位在重心腳的褲管，會呈現上凹的弧線。

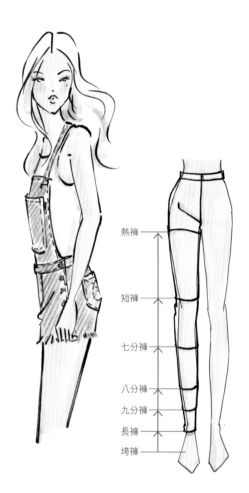

熱褲
短褲
七分褲
八分褲
九分褲
長褲
垮褲

二、反摺短褲

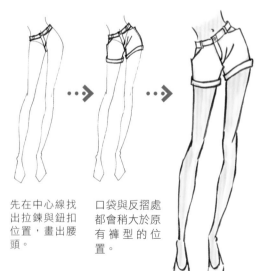

先在中心線找出拉鍊與鈕扣位置，畫出腰頭。

口袋與反摺處都會稍大於原有褲型的位置。

從熱褲到垮褲
褲型大致可分為熱褲、膝蓋以上的短褲、七分褲、八分褲、九分褲及腳踝的長褲、拖地的垮褲。

三、七分褲裙

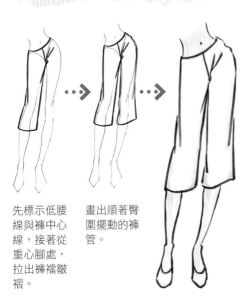

先標示低腰線與褲中心線,接著從重心腳處,拉出褲襠皺褶。

畫出順著臀圍擺動的褲管。

四、鬆緊合身長褲

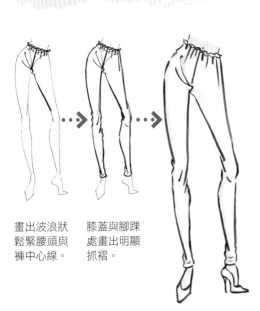

畫出波浪狀鬆緊腰頭與褲中心線。

膝蓋與腳踝處畫出明顯抓褶。

五、小喇叭褲

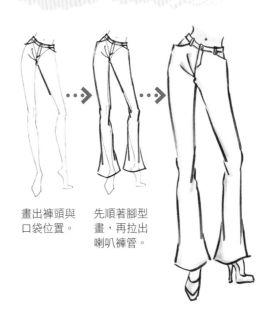

畫出褲頭與口袋位置。

先順著腳型畫,再拉出喇叭褲管。

六、直筒西裝褲

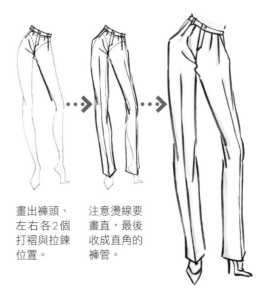

畫出褲頭、左右各2個打褶與拉鍊位置。

注意燙線要畫直,最後收成直角的褲管。

細跟高跟鞋讓人覺得性感，球鞋讓人覺得休閒自在，一雙厚底鞋給人復古的感受！鞋子有靈魂，不同的鞋款，即使配上相同的衣服，也能創造各種不同的風格。

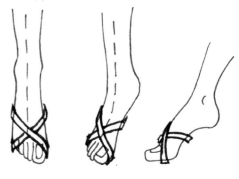

一、高跟涼鞋

01 以腳的中心線為交叉中心點，畫出交叉鞋面。

02 畫出鞋底與鞋跟。不同方向的腳，露出鞋跟的位置也會不同。

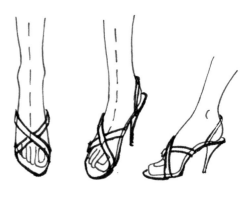

03

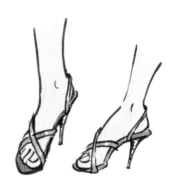

正面　　斜側　　半側

腳踝 ←

腳後跟 ←

腳趾　　腳底

腳的中心線
腳的中心線，是從腳踝中心，連接到腳的第二根指頭。平時不需要畫中心線，但若是畫到有交叉、繞繩或需要對齊中心位置的鞋款時，就需要標示。

二、各式鞋款

高跟鞋

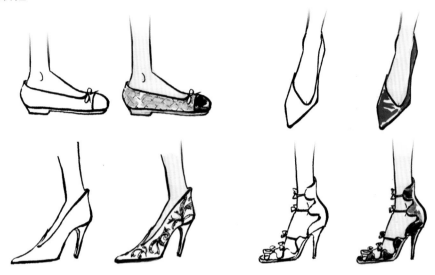

厚底鞋

休閒鞋

個人特色的造型關鍵，就在於配件的靈活運用，除了鞋子之外，帽子、飾品、包包等，都能畫龍點睛，大幅提升時尚氣勢。

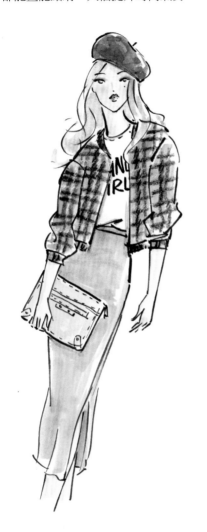

一、不同角度的帽子畫法

無帽緣

沿著額頭畫出緊貼的帽緣。帽頂需預留一些寬鬆份。

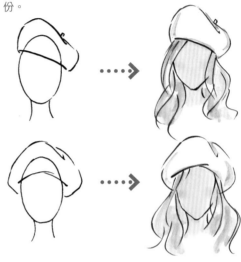

二、各種造型包款

包包的款型、質感太多變化，有的硬挺、有的柔軟、有的拼貼各種不同質感，有的裝飾許多鉚釘、環扣或鍊條，沒有固定的畫法。一開始畫包包時，建議先找實際的包款照片來參考，比較容易下筆。

穿戴配件的視角

帽子與包包的款型設計多樣化，除注意質感、車工以及裝飾零件外，還要留意穿搭在身上的視角，不同的方向畫出不同的角度與立體感。

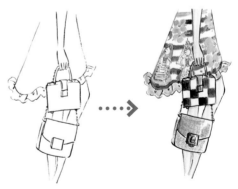

確認包款輪廓　　　加入質感與色彩

前帽緣

先畫出額頭上的帽緣線，再勾出帽舌位置。帽頂要隨著帽緣傾斜，並預留帽頂寬鬆份。

寬帽緣

畫出大帽緣，連接帽身及帽頂。可以隨著頭轉動，畫出不同的波浪。

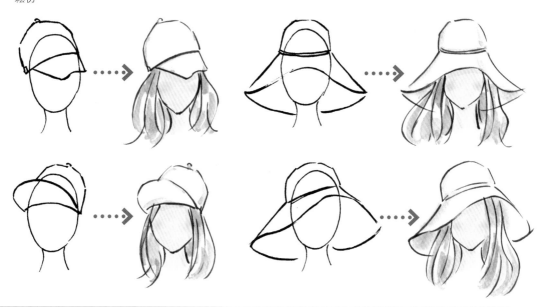

不同質感的變化

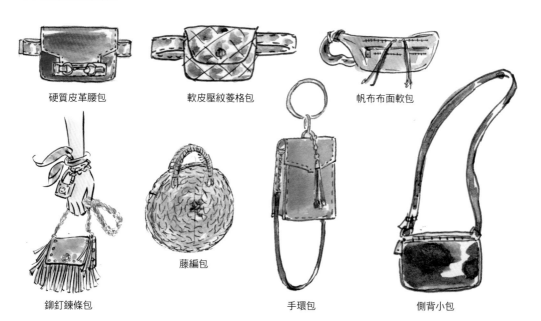

硬質皮革腰包

軟皮壓紋菱格包

帆布布面軟包

鉚釘鍊條包

藤編包

手環包

側背小包

春 *Spring Collection*

P.62
水彩畫春裝

P.64
抓褶洋裝

P.68
荷葉波浪

P.72
花漾刺繡

P.76
印花長裙

P.80
蕾絲馬甲

夏

Summer Collection

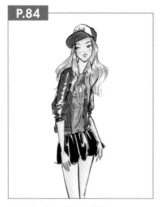

P.84

麥克筆畫夏裝

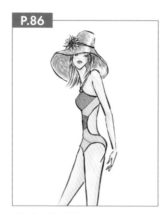

P.86

幾何泳裝

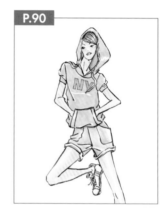

P.90

運動休閒

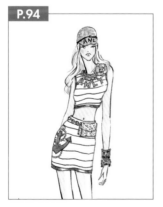

P.94

海洋條紋

P.98

復古圓點

P.102

街頭迷彩

水彩畫春裝

　　水彩讓色彩變得輕透有層次，透過加水量的多寡，控制色彩的飽和度，暈染出色彩的深淺層次感，特別適合畫春裝。只要沾水輕輕一抹，就能感受春天的自然美好。

水彩基本上色

工具

塊狀水彩、調色盤、水彩筆、盛水器及吸水海綿或紙巾。

步驟

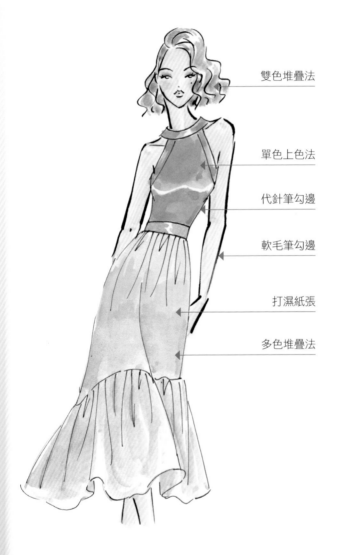

雙色堆疊法

單色上色法

代針筆勾邊

軟毛筆勾邊

打濕紙張

多色堆疊法

① 沾顏料

② 加水調

③ 試顏色

乾濕效果

① 紙張不打濕

選擇道林紙或水彩紙皆可,水彩筆先沾取少量水,再沾取水彩調勻後,直接上色。效果較為飽和,適合小面積上色。

② 紙張打濕

使用水彩紙,並用水彩筆沾取適量水,打濕紙張後,再沾取顏料上色,可呈現較多層次變化,適合大面積暈染。

軟筆硬筆勾邊

① 軟毛筆

軟毛筆遇水容易暈開,搭配水彩使用時,不宜沾取過多水分,也盡量避開軟毛筆的黑線位置。

② 代針筆

代針筆具有不錯的耐水性,如需要沾取較多水量暈染水彩時,可選擇代針筆勾邊。

單色上色法

① 調好水彩

在調色盤上加水調出足夠畫完所需面積的分量。

② 下筆不停頓

從凹褶面開始下筆,固定在皺褶線的右邊及下方上色!盡量避免停頓,以免水彩暈開,產生不必要的水漬。

③ 重複加強

可在凹面或照不到光的後層、下方,再重疊一次一樣的色彩,加重陰影效果。

多色堆疊法

① 打濕紙張

選擇吸水度佳的水彩紙,用水彩筆稍微打濕上色位置。

② 淺色先畫

淺色先畫,再畫深色,並注意深淺色調是否相容。

③ 重疊融合

深淺之間要有適度重疊,才會自然融合。

抓褶洋裝
Airy Chiffon

　　如果要找出一種材質，可以呼應春的氣息，那輕薄飄逸的雪紡紗，正如春天給人的感覺，飄逸又透明。

　　利用水彩的色彩多層次，最能表現出雪紡的垂墜與空氣輕飄感。畫的時候，要注意水分的控制，避免太過厚重的濃彩。

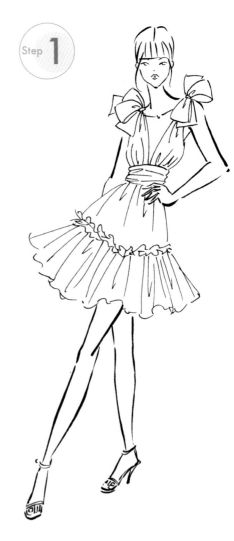

Step **1**

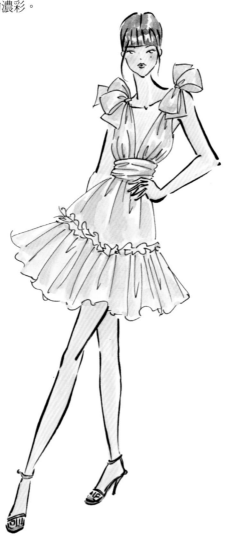

畫草稿與勾邊

身體、五官、髮型等露在衣服外的部分，用軟毛筆勾勒線條，衣服則用代針筆畫出洋裝輪廓以及上面的細褶與抓褶。

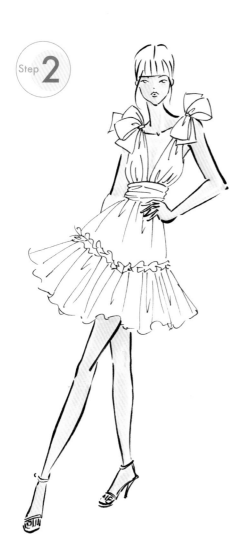

Step **2**

上膚色

運用淺色麥克筆畫出均勻的膚色,再搭配深膚
色麥克筆,加強瀏海下方,胸型位置以及腋下
等處陰影。

抓褶練習

單向抓褶

先找出抓褶車縫的
位置,從車線點開
始畫,皺褶線條應
有左、有右,不要
太整齊。

雙向抓褶

從車線點上下對
畫,注意抓褶的對
向關係,應交錯開
來。

集中抓褶

猶如放射狀,從單
點向四周圍畫開。

螺旋抓褶

先將扭轉的外輪廓
找出,再從中心順
著輪廓線向外畫
褶。

時尚小典故

雪紡

雪紡(Chiffon)一詞,源自法語,是法語
單詞的音譯。質感像薄綢般透明、柔軟
又稍具光澤,具有良好的透氣性與垂墜
性,因此,廣泛運用在春夏素材與禮服
布料上。

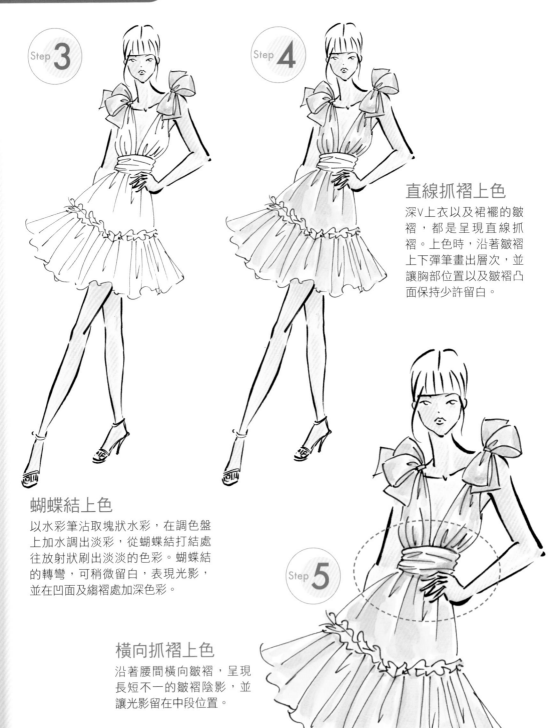

Step 3

Step 4

直線抓褶上色

深V上衣以及裙襬的皺褶，都是呈現直線抓褶。上色時，沿著皺褶上下彈筆畫出層次，並讓胸部位置以及皺褶凸面保持少許留白。

蝴蝶結上色

以水彩筆沾取塊狀水彩，在調色盤上加水調出淡彩，從蝴蝶結打結處往放射狀刷出淡淡的色彩。蝴蝶結的轉彎，可稍微留白，表現光影，並在凹面及縐褶處加深色彩。

Step 5

橫向抓褶上色

沿著腰間橫向皺褶，呈現長短不一的皺褶陰影，並讓光影留在中段位置。

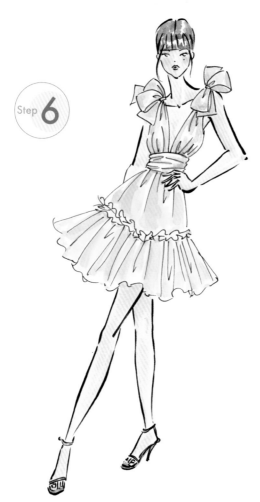

Step **6**

Z字光影畫齊瀏海

彈筆法畫出瀏海,讓上下光影在瀏海中段留白,呈現瀏海的彎曲與光澤感。最後,完成鞋款與彩妝上色。

進階技法

蝴蝶結上色技巧

① 黃色淡彩平塗,保持凹面、前面以及皺褶上面的光影留白。

② 調入少許橙色,加強凹面及後面不受光處的陰影。

③ 以水滴狀上色法,強調凹凸面的層次,呈現蝴蝶結的立體感。

皺褶上色技巧

① 沿著皺褶方向,若皺褶是上下拉扯的皺褶,就用彈筆由上往下,再由下往上,畫出色彩。讓光影留在上下交錯的中段處。

② 加深水彩濃度或調入其他相近色系,加強皺褶的凹凸與陰影面。

荷葉波浪
Frilling Dress

　　荷葉領、荷葉邊、還有大圓裙襬，都是透過抓褶，呈現出上下起伏的波浪。穿上荷葉波浪的款型，總是給人甜美的氣息，畫的時候，也要讓筆觸柔和，呈現出自然的彎曲弧度。

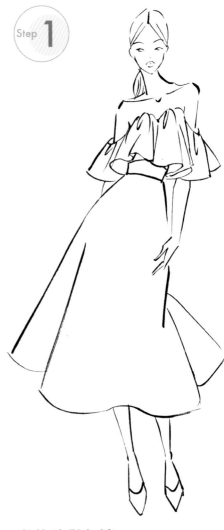

Step **1**

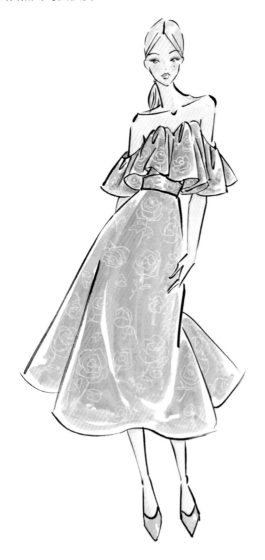

畫草稿與勾邊
以軟毛筆表現出荷葉波浪的自然彎曲與柔和線條。

Step **2**

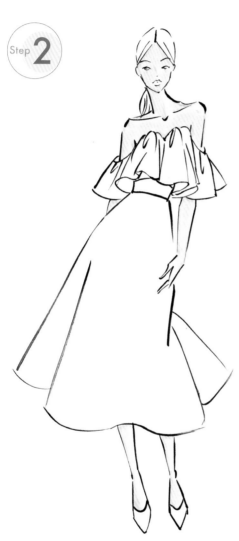

上膚色

先用淺色麥克筆畫出膚底，再搭配深膚色麥克筆，加強局部陰影。

荷葉練習

橫向波浪

先找出外圍梯形輪廓，再畫出下緣處的彎曲波浪。

橫向荷葉

上面抓褶，下緣則畫出有左有右的波浪曲線。

直向荷葉

先找出車縫基準線，再順著線條畫出彎曲荷葉的弧度，最後向基準線連接線條。

時尚小典故

荷葉領

荷葉的興起與經濟繁華有很大的關係！文藝復興時代開始盛行荷葉裝飾，在伊莉莎白時代達到巔峰，當時的荷葉設計是以誇張華麗為主，表現在頸部，用以烘托出女性的驕傲與華貴。1730年洛可可時期，荷葉轉變成浪漫甜美的象徵，搭配蝴蝶結、立體花朵與皺褶，大量出現在領口、袖口、胸衣與裙襬上，彷彿是移動的花園！

Step 3

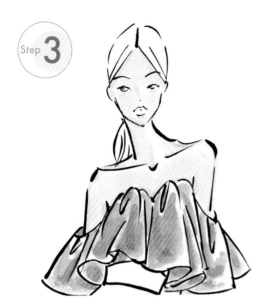

水滴狀上色

以水彩筆沾取塊狀水彩，在調色盤上，調
出面積所需的顏色。以水滴狀上色法，畫
出荷葉波浪的深淺層次。

Step 4

大面積圓裙上色

大面積的圓裙，沒有明
顯的凹凸波浪，上色
時，可以從中間畫出大
水滴，用上色與留白，
呈現波浪的律動。

Step 5

適度留白表現光澤

頭髮及鞋面，都需要適度
留白，表現光澤感。

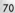

Step **6**

牛奶筆畫玫瑰花

以牛奶筆直接在洋裝上面，畫出不同大小方向的白色玫瑰花。

小荷葉上色技法

1 選擇塊狀水彩沾水調出所需分量的色彩。

2 先塗滿小水滴內的凹面。

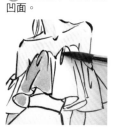

3 接著，畫出外圈水滴。

4 在波浪下方或後方處上色，讓波浪呈現深淺留白的層次。

大波浪上色技法

1 以水彩筆沾取顏料，一筆畫下裙擺中間位置的大水滴。接著，把大水滴顏色塗滿。

2 為水滴狀外圈的三角區塊上色，並注意留白，不要讓顏色連在一起。

3 另一個三角區塊，也是一樣由深而淺塗滿。

71

花漾刺繡
Fancy Flowers

每一季春裝上市時，各色各樣的百花齊放，總要搶著在時尚舞台上爭奇鬥豔！大大的向日葵、浪漫的玫瑰花、經典的茶花等，都是經常可見的花卉；交錯其中的藤蔓、樹葉、幾何印花等圖案，也都美不勝收！想畫好各種花朵圖案，最好的方式是找出喜歡的布花，依照上面的印花進行臨摹。建議先從線條簡單且顏色較少的幾何印花開始，再慢慢練習單瓣花朵，最後才挑戰多瓣的花朵。

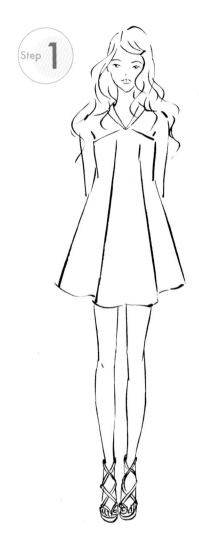

Step 1

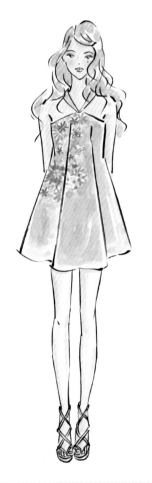

**鉛筆打草稿+
軟毛筆勾邊**
先畫出立正站好的標準型人體，並依據身體中心線，對稱畫出A-line小洋裝。

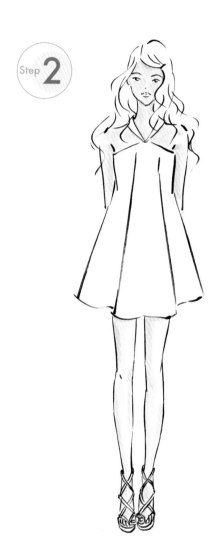

上膚色

運用深淺色麥克筆畫出膚色層次。並特別留意，讓兩腳的光影留在中間，呈現筆直的雙腿。

刺繡畫法

1.直線繡
沿著輪廓畫出間距相同的虛線。

2.緞面繡
以短觸的斜線，沿著輪廓畫滿平行線。

3.雛菊繡
繞一個長橢圓的圈，呈現出像雛菊小花瓣的刺繡。

4.鎖鏈繡
像麻花一樣一圈一圈連續畫下來，呈現如鎖鏈般的圖型。

時尚小典故

刺繡由來

刺繡的歷史淵遠流長，早在3千多年前就有這樣的技術，一開始，古人只是在自己的身上塗上顏色，後來演變成在身上刺字刺圖案，最後才發展在衣服上進行刺繡。從此，繡花便成了美化生活的刺繡工藝。

Step 3

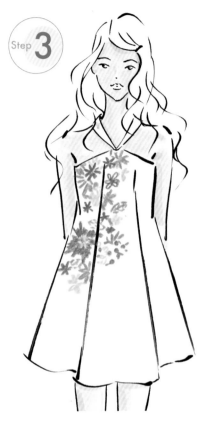

Step 4

色鉛筆畫出繡花

以油性色鉛筆交錯畫出不同色
彩與不同刺繡技法的繡花圖
案。

調色彩塗底色

以白色、駝色、深藍色
混和,並加入適當的水
分,調出洋裝的灰藍調
底色。

Step 5

分段式表現髮色光澤

加強捲髮的凹面以及不受光的
內側頭髮,讓捲髮呈現凹凸光
澤。

Step **6**

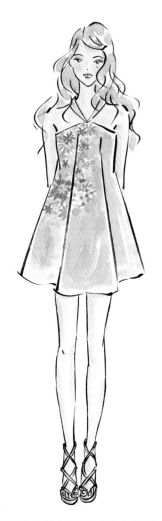

畫上高跟鞋及髮妝

上色時，水分不宜過多，以防暈染。

進階技法

刺繡上色技巧

① 先選主色印花，以色鉛筆勾勒出不同的刺繡圖紋。

② 加入其他顏色的圖案，呈現多色彩刺繡圖樣。

③ 以白、駝、藍等3種顏色搭配水，調和出適合的底色。

④ 避開小花細節，並在大面積上色。

印花長裙
Flowing Luxury

　春天最美的布料就是印花布，尤其印花長洋裝，最能展現出優雅氣息。仔細看看布料上的印花圖案，通常都有連續規則，花的方向也有不同角度，讓整件花裙既規律又不單調。畫的時候，需特別注意花朵的各種方向角度與規律排列的原理。

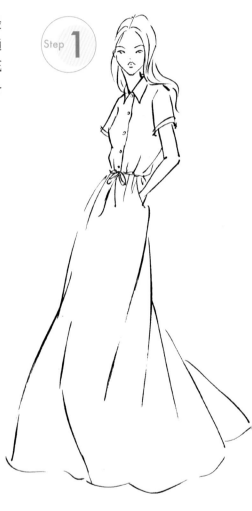

Step 1

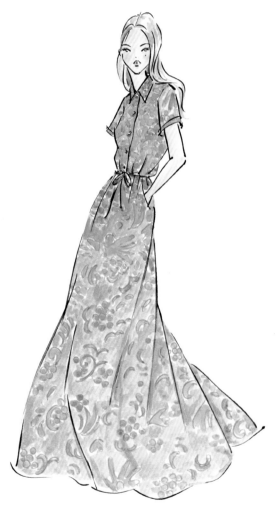

畫草稿與勾邊

先用鉛筆勾勒斜側型人體，接著順著身體中心線，找到鈕扣排列的位置，並拉出袖子以及長裙皺褶。

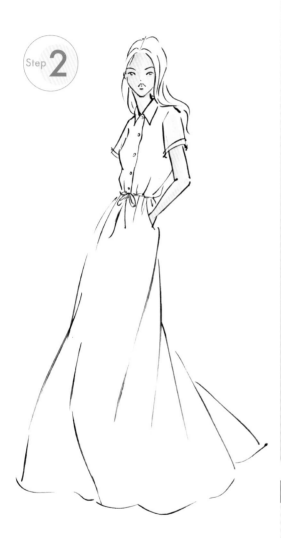

Step **2**

上膚色

運用淺色麥克筆表現膚色的均勻,再搭配深膚色麥克筆,加強陰影。為表現袖子的透明感,袖子內的手臂也要上膚色。

布花的設計

二方連續

同一組花紋,只向左右或上下作反覆的規律式排列。

四方連續

圖型向上下左右,4個不同方向重複延伸。

時尚小典故

四方連續圖

歐洲皇室或貴族為了彰顯尊貴,會將個人或家族名稱的第一個大寫字母組合成象徵性的貴族標誌符號。時尚品牌也常見這種四方連續的設計,例如LV的經典花紋以及GUCCI的馬蹄造型扣環。

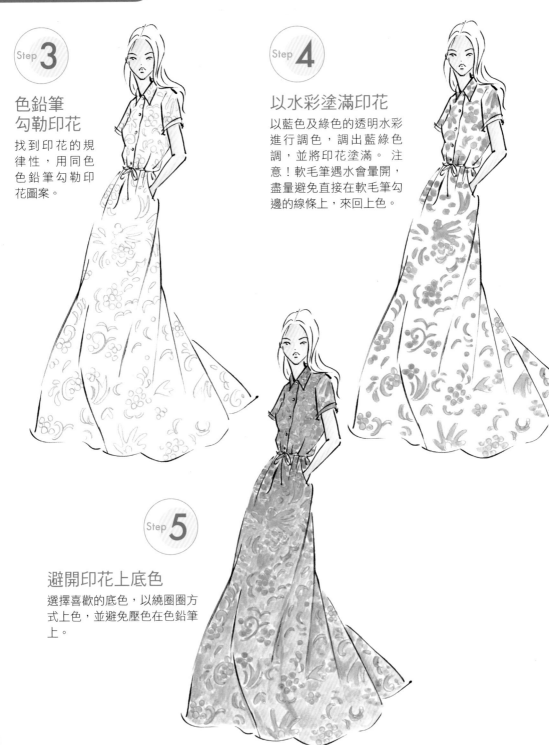

Step 3

色鉛筆
勾勒印花

找到印花的規
律性，用同色
色鉛筆勾勒印
花圖案。

Step 4

以水彩塗滿印花

以藍色及綠色的透明水彩
進行調色，調出藍綠色
調，並將印花塗滿。 注
意！軟毛筆遇水會暈開，
盡量避免直接在軟毛筆勾
邊的線條上，來回上色。

Step 5

避開印花上底色

選擇喜歡的底色，以繞圈圈方
式上色，並避免壓色在色鉛筆
上。

Step **6**

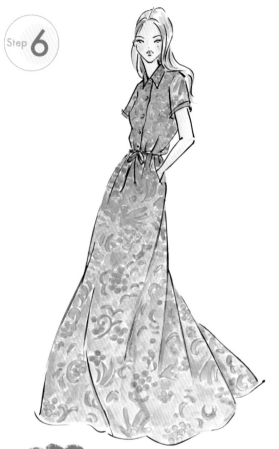

紫色頭髮與褐色眼妝

紫色調一些咖啡色,加多一點
水,調出輕柔的染髮髮色。最後
修整細節,上妝完成。

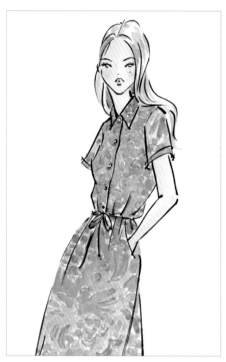

進階技法 色的印花暈染

① 色鉛筆
畫出印花輪廓

以同色的色鉛筆畫出
印花。

② 水彩塗滿印
花圖案

選兩色透明水彩塊,
調配出適合的色彩,
將印花上色塗滿。

③ 避開印花畫
滿底色

盡量不要壓色在印花
上,以繞圈圈方式塗
滿底色,並小心填滿
靠近印花處的空白。

④ 透明處要加
多一點水

為表現出透膚的感
覺,除上膚色外,建
議沾取多一點水與顏
料融合,讓底色淡一
點。

蕾絲馬甲
Lingerie Lesson

　　80年代興起的內衣外穿風潮，將傳統的馬甲胸衣從附屬的地位反正，一躍而為時尚的代表。貼身的剪裁、托胸的設計、束緊的腰線，讓女性曲線表露無遺，散發性感的氛圍。

　　以馬甲為輪廓的設計，最重要的是表現出身材的玲瓏曲線，描繪時，要確定腰線、胸線與各車縫線位置，才能精準畫出緊貼的胸衣。

Step **1**

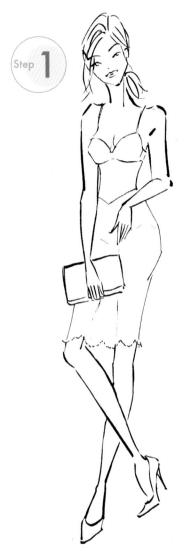

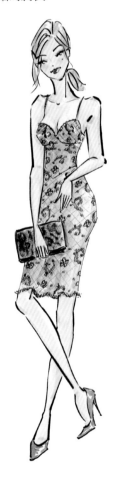

以不同的筆勾勒線條
以軟毛筆畫出五官與四肢，以代針筆畫出貼身的馬甲輪廓。

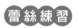

上膚色

為表現出透膚感，穿上洋裝的身體，也要塗上淺膚色，並特別強調胸型的膚色凹凸效果。

蕾絲練習

點點蕾絲

先確定圓點的大小，再以斜線密密的畫滿圓型。

藤蔓蕾絲

先以鉛筆輕輕描出藤蔓曲線，再以斜線繞著藤蔓轉彎，畫滿線條。

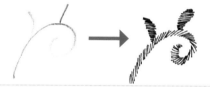

花朵蕾絲

先以鉛筆輕輕描出花形花瓣，再以斜線繞著花瓣彎曲，畫滿線條。

時尚小典故

馬甲

托胸束腰的馬甲(Bustier)，束縛著西方婦女百年之久。直到20世紀初，設計師時裝漸次取代傳統樣式，緊身馬甲才被淘汰！但50年代胸衣束腰帶又重回時尚舞台，甚至在80年代裡，歌星瑪丹娜大膽穿著高提耶(Jean Paul Gaultier)設計的胸衣，大唱「宛如處女」(Like a Virgin)，帶動內衣外穿風潮！

Step 3

畫出斜格網

以代針筆輕輕畫在馬甲洋裝上，
呈現斜格紋交錯的蕾絲網格。

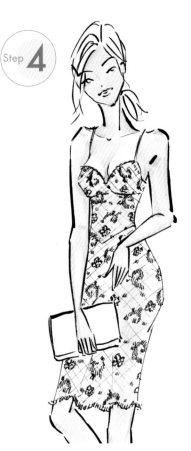

Step 4

交錯表現蕾絲圖案

均勻畫出分布在蕾絲上的點
點、藤蔓及小花圖案。

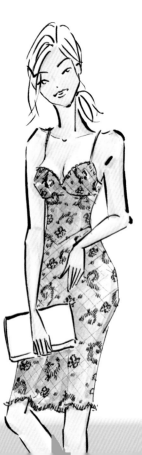

Step 5

以黑色淡彩上色

以黑色水彩塗抹在蕾絲
馬甲上，呈現黑紗的透
明感。

Step **6**

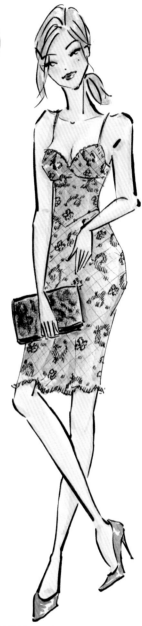

胸部膚色上色

① 以淺膚色勾勒兩球外型,保持凸面的留白,其餘地方平塗。

② 以深色膚色在深溝處加重陰影,讓胸型有托高效果。

③ 最後,再用淺膚色重新堆疊,表現出深淺之間的層次。

蕾絲上色步驟

① 以代針筆輕輕畫出斜格的六角網。

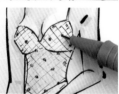

② 畫上間距相同的圓點點刺繡蕾絲

③ 加上藤蔓蕾絲規律交錯整件洋裝。

④ 以水彩淡淡刷出黑色蕾絲紗的質感。

配件及髮妝上色

最後,依序完成手拿包、高跟鞋及髮妝的上色。

麥克筆畫夏裝

　　夏季服裝色彩總是鮮亮繽紛，加上常見的幾何、條紋、點點等色彩分明的圖紋，特別適合用麥克筆來詮釋，呈現色彩飽滿的亮麗感。

麥克筆基本技法

平塗法

沿著所勾勒的線條開始，由左至右平塗，盡量一筆畫好，避免連續或多次重疊。

彈筆法

筆觸呈現尾端收尖放射狀，並在彈筆之間適度留白，讓上下彈筆在留白處交錯，產生光澤感。

輕點法

將麥克筆筆尖垂直紙張，並用輕點方式著色，不要停留太久，以免出水太多而暈開，適合小面積的上色。

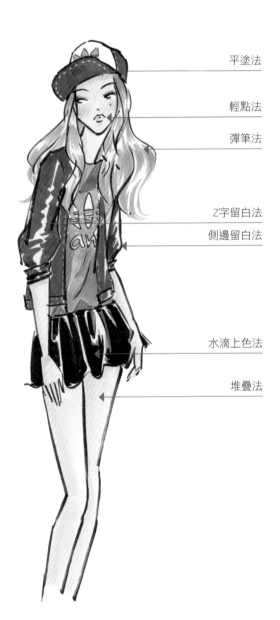

平塗法

輕點法

彈筆法

Z字留白法

側邊留白法

水滴上色法

堆疊法

堆疊法

淺色先上大部分面積，再用深色局部加強陰影處，最常運用於膚色上色，可呈現出膚色的立體層次。

Z字留白法

直線前進的光影，會在最凸面中間，呈現反光的留白，可像連續寫Z字的感覺，畫出光影的流動。

水滴上色法

麥克筆的筆性較為俐落，相對也不夠柔和，為表現柔軟圓弧的款式時，可選擇如水滴狀畫法，呈現圓弧的凹凸波浪。

側邊留白法

假設光源來自單面投射，則留白就會出現在受光面，畫的時候，可以用斜線方式著色，留出單側光影。

幾何泳裝
Accent Bikini

　　40～50年代的法國設計師推出比基尼泳裝，大膽挑戰當時的保守風俗，卻讓比基尼泳裝紅遍歐洲，甚至影響全世界。放眼現在，無論海灘邊、沙灘上、度假勝地，處處都有比基尼辣妹，大膽秀身材。至於，要畫好這一款款迷人的泳裝，先決條件就是將九頭身人體畫勻稱囉！

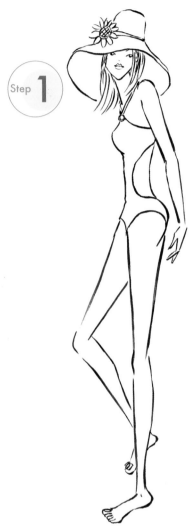

Step **1**

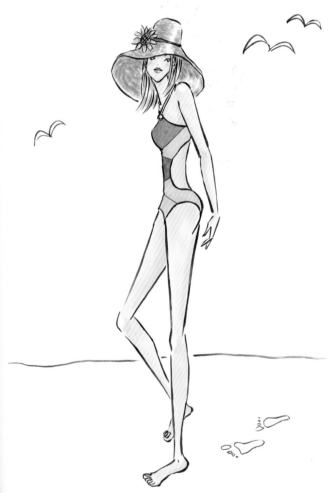

打草稿與勾邊
先用B鉛筆勾勒「半側型」人體接著貼著身體畫出泳裝，再以軟毛筆勾邊。

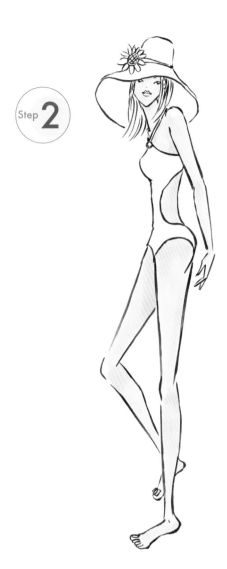

Step **2**

各種泳裝練習

比基尼式
上衣需分成4個筆畫，依序畫出：上胸型→一左→一右→下胸線。

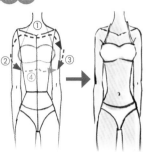

連身式
掌握關鍵3點，畫出深V領型，再貼著身體畫出連身泳裝款。

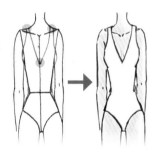

挖空式
掌握關鍵3點，畫出圓領型後，一左一右畫出左右凸出胸型，最後左右對稱畫出挖空線條。

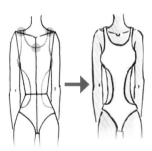

上膚色

用2種不同膚色麥克筆，疊出皮膚的層次與陰影。
注意！身體側邊要加深陰影。

時尚小典故

第一件比基尼

法國設計師路易‧雷亞爾(Louis Reard)，在1946年7月5日發表一款新式泳裝，只用了極少的布料覆蓋胸部與臀部。由於時值美軍在太平洋上的比基尼島進行多次原子彈試爆，而此款泳裝的大膽設計，正像比基尼島般有著令人驚嘆的爆炸性效應，因而得名。

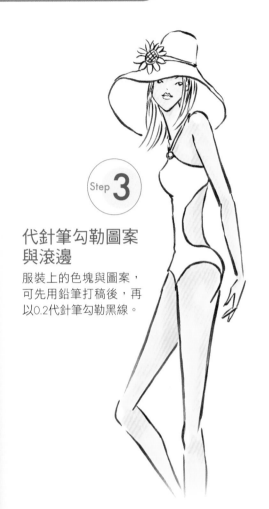

Step 3

代針筆勾勒圖案與滾邊

服裝上的色塊與圖案，可先用鉛筆打稿後，再以0.2代針筆勾勒黑線。

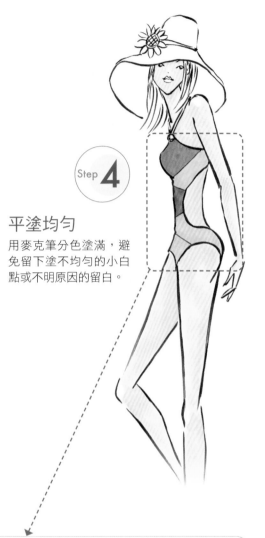

Step 4

平塗均勻

用麥克筆分色塗滿，避免留下塗不均勻的小白點或不明原因的留白。

進階技法　分割色塊上色法

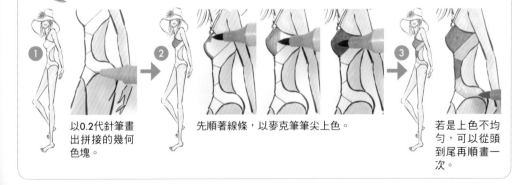

1 以0.2代針筆畫出拼接的幾何色塊。

2 先順著線條，以麥克筆筆尖上色。

3 若是上色不均勻，可以從頭到尾再順畫一次。

Step **5**

畫出籐編帽子

麥克筆打底,並於帽
頂明亮處畫出Z字光
影,內緣則順著圓弧
畫出彎曲的光影,最
後以較深的麥克筆畫
出編織交錯的短筆觸
紋理。

Step **6**

完成髮妝

髮妝上色,粉彩打
腮紅,即告完成。

 進階技法 ## 籐編帽上色法

① 畫帽頂座

以淺駝色麥克筆打底,並於
側邊與帽頂明亮處畫出Z字光
影。

③ 畫紋理

以較深與淺駝色麥克筆,以
彈筆且短觸筆調,交錯畫出
編織的紋理。

② 畫帽內緣

以同上的筆,順著帽緣弧型
畫出彎曲的光影。

④ 補上陰影

在凹面與內緣處,補上灰色
的陰影,加強立體感。

運動休閒
Gym suit

　一開始以功能性為主要訴求的運動服，在這幾年也包上時尚的糖衣，不但祭出限量的流行性商品，也與服裝設計師合作，推行具有時尚感的運動品牌，讓運動服成為個人品味的延伸。但無論如何，運動休閒服裝還是要保留柔軟好穿的特質，因此表現這類服裝時，勾勒線條要柔軟，不要出現太多銳利的線條。

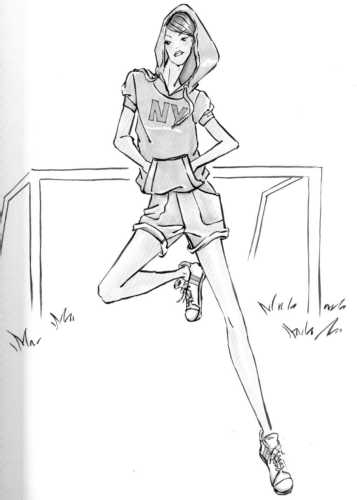

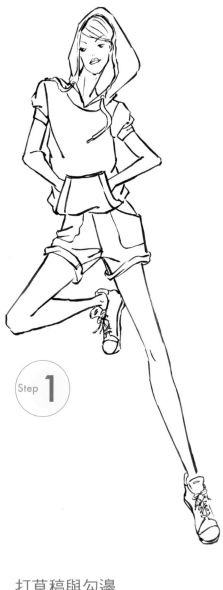

Step **1**

打草稿與勾邊
先用B鉛筆勾勒人體與款式，接著用軟毛筆畫出整體線條。

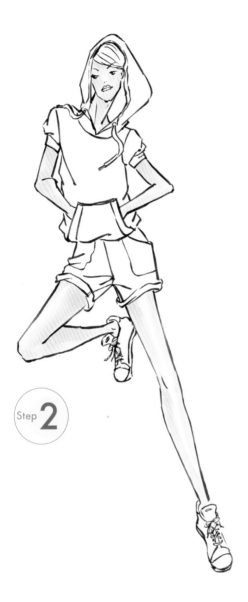

Step **2**

上膚色

兩腳跳躍分開時，主要光影應落在腿的中間位置。

正面

帽子披在肩膀的左右面，但無法看到後面的帽型。上色時，需注意帽子內外的層次。

內帽緣

外帽緣

剪接線

斜側面

看到帽子的1/3。注意斜面身體中心線會偏移，需畫出衣服前後片交接的剪接線。

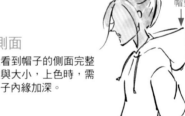

帽型

半側面

清楚看到帽子的側面完整形狀與大小，上色時，需將帽子內緣加深。

時尚小典故

T恤

緣起於20世紀初，原本是第一次世界大戰時，美軍穿在最裡面的內衫。1955年代被當時影星詹姆士·狄恩(James Dean)很酷的直接穿在外面，引發青少年的效尤。60年代以後，T恤被一般人接受，並在印刷技術發達的推波助瀾下，成為人手一件的潮T。

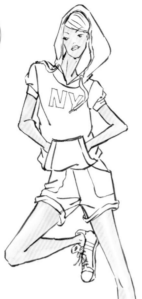

Step 3

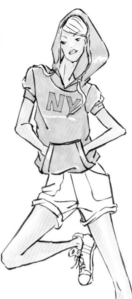

Step 4

以代針筆畫出胸前圖案

可先以鉛筆標示位置，再用0.2代
針筆勾出圖案。

底色需避開圖案

順著胸部凹凸下方留一點白，其
餘全部塗滿。注意！要避開上面
的英文圖案。

Step 5

雙色畫出灰棉短褲

運用深淺的灰色，畫出棉短褲
的立體感。

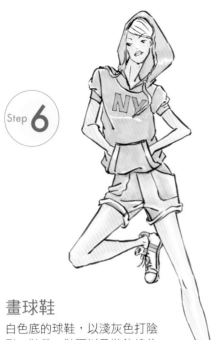

Step **6**

畫球鞋

白色底的球鞋,以淺灰色打陰影,鞋帶、鞋面以及裝飾線位置,則依需要上不同色彩。

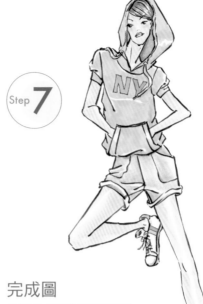

Step **7**

完成圖

最後完成髮妝與細部修整。

進階技法 ## 圖案上色法

1 勾勒圖案時

以鉛筆勾出圖案位置。圖案會隨著身體律動與服裝皺褶而移動,可標出上下基準線。接著用以0.2代針筆勾邊。

2 畫底色時

先塗主要底色,再搭配接近的淺橘色打陰影。

3 最後畫圖案。

海洋條紋
Sailor Moon

　　藍白、紅白或黑白條紋，配上航海船錨的象徵圖案，正是海洋風、水手風或航海風的經典元素。然而，同樣是條紋組搭，每一季出現的線條粗細、密度與搭配方式，還是稍有差異。表現橫紋圖案的設計稿時，先要注意線條粗細與身體凹凸的關係，如此才能畫出隨著身體擺動的條紋海洋風。

Step **1**

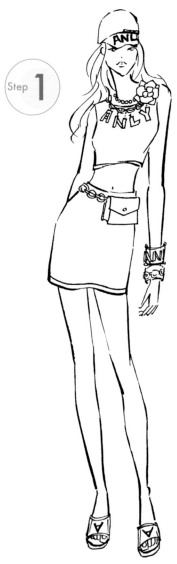

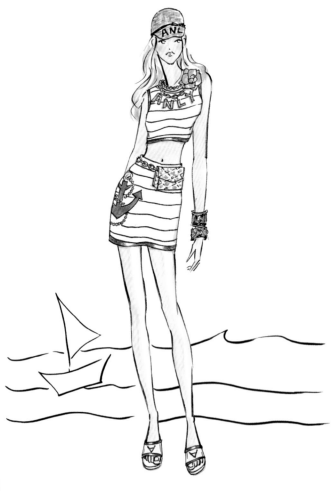

打草稿與勾邊
先用B鉛筆勾勒「基本型」人體。
接著畫出服裝及配件。

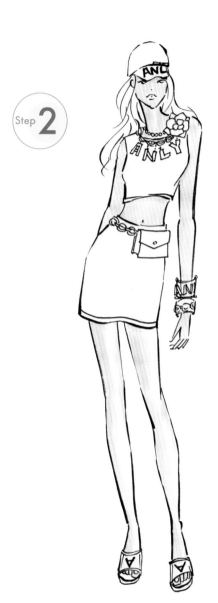

Step **2**

上膚色

用2種不同膚色麥克筆,疊出皮膚的層次與陰影,用淺膚色表現鞋面的透明感。

幾 何 條 紋 練 習

無袖背心

以最凹的胸部下方為分線,並隨胸型出現W曲線,再依序畫出橫線。

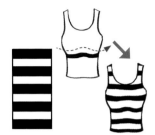

合身短褲

從左右褲管的中心開始畫,中心以上受褲頭影響,以下則受褲角弧度方向影響。

寬襬圓裙

從裙尾、腰頭先各畫一條隨裙襬波浪與腰頭影響的線,再畫中間的橫線,注意波浪會將線切割。

時尚小典故

海軍風(Sailor)

主要是仿自英國、法國和美國海軍的制服特色。從海軍制服轉變為時尚流行服飾的關鍵,據說是源自於19世紀末期維多利亞女王,準備了一件藍白水手裝給4歲的愛德華王子穿,以便讓他在皇家遊艇上有應景的衣服可穿。自此,海軍傳統標誌象徵的藍白或黑白橫條紋、船錨圖樣等設計,就成為重要的流行元素。

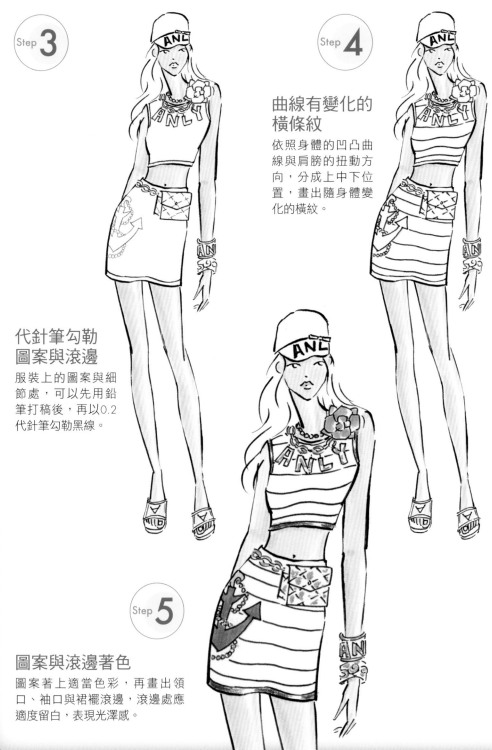

Step 3

代針筆勾勒
圖案與滾邊

服裝上的圖案與細
節處，可以先用鉛
筆打稿後，再以0.2
代針筆勾勒黑線。

Step 4

曲線有變化的
橫條紋

依照身體的凹凸曲
線與肩膀的扭動方
向，分成上中下位
置，畫出隨身體變
化的橫紋。

Step 5

圖案與滾邊著色

圖案著上適當色彩，再畫出領
口、袖口與裙襬滾邊，滾邊處應
適度留白，表現光澤感。

Step **6**

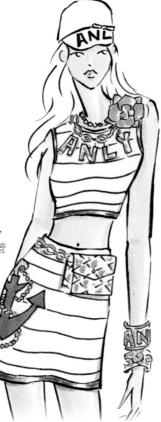

打陰影

運用淺灰色麥克筆，
在領口、腰部與褲管
交接處打上陰影。

Step **7**

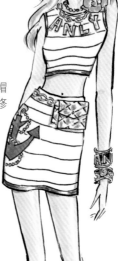

完成圖

最後完成鞋子、帽
子、彩妝與細部修
整即可。

進階技法 **橫紋隨身體扭動而變化**

1 將衣服分成上、中、下3部分：
上：指胸部以上，其線條隨胸部凹凸
與肩膀高低而變。
中：指胸部以下至腰部以上，受上下
交互影響。
下：腰部以下，受重心腳與臀擺方向
影響。

2 上、中、下各區塊再用0.2代針筆勾邊。

復古圓點
Polka Dot

　　50年代曾經風行一時的圓點點印花，無論是小點點、大點點都給人小女孩般可愛俏皮又復古的感覺！想要畫好這些點點圖案，一定要掌握2大要點：注意點點分布的密度，以及點點因皺褶而產生的切割面。

Step **1**

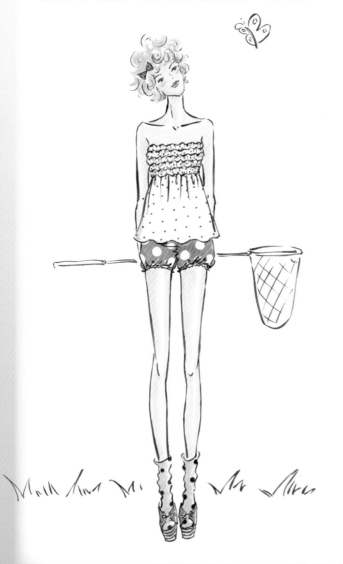

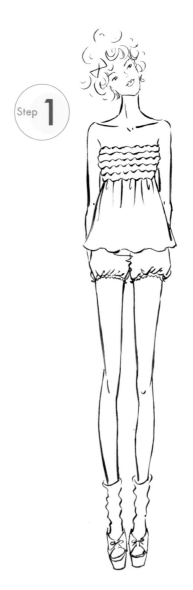

打草稿與勾邊
先用B鉛筆勾勒「標準型」人體，接著畫出上衣與燈籠短褲，再以軟毛筆勾邊。

Step **2**

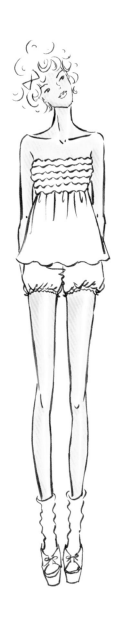

上膚色

用2種不同膚色麥克筆,疊出皮膚的層次與陰影。注意!標準型人體的光影留在兩腳的中間。

大小點點的練習

小圓點
①先畫出第一排間距密度差不多的小圓點。
②因圓點較小,被皺褶切割時,較不明顯,只需注意小點之間的密度。

中圓點
①中圓點會因皺褶波浪的彎曲,造成中圓點被切割。
②分布密度越高,圓點被切割就越明顯。

大圓點
①大圓點受到皺褶或剪接造成的切割面最明顯。
②密度越高時,大圓點幾乎無法看到完整的圓。

時尚小典故

波爾卡圓點

波爾卡圓點(Polka Dot)指的是同一大小、同一顏色的圓點,以一定的間距均勻排列。之所以稱為「波爾卡」,是源自一種波爾卡的東歐音樂,當時這類的唱片全都用各種圓點為封面設計。至於對時尚的影響則出現在1950年代,最流行的就是白底黑點圖案的大篷圓裙。

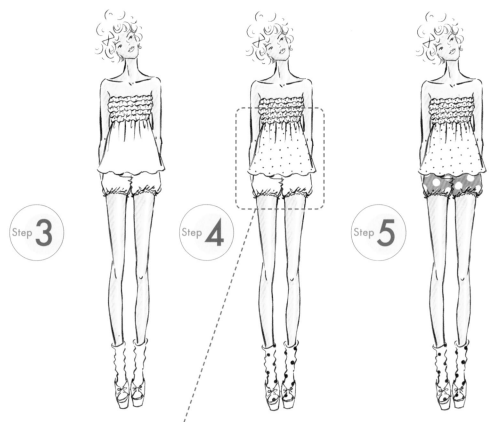

Step 3

代針筆勾勒皺褶細部

以0.2代針筆勾勒鬆緊帶的上下皺褶。

Step 4

鉛筆註記點點位置

先以鉛筆標示位置後、再用代針筆畫點點，較能畫出分布均勻的小點。

Step 5

圈出白點位置

以紅色鉛筆圈出白點位置，再塗滿底色。

進階技法 **點點的著色技巧**

白底小點點

❶ 以鉛筆標出分布位置，注意！抓摺處會破壞原有規律，點點會呈現較密集狀。

❷ 以0.2代針筆畫出黑色小點。

❸ 中點點可先圈出圓來，再塗滿。

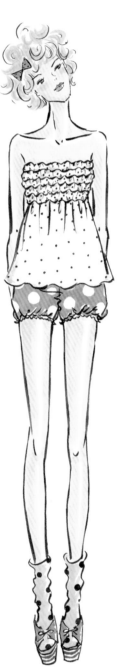

Step **6**

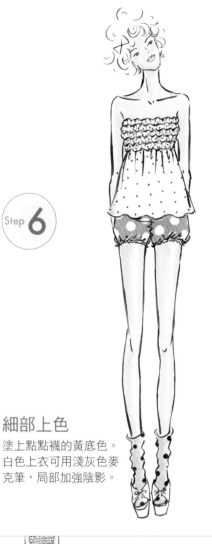

細部上色

塗上點點襪的黃底色。
白色上衣可用淺灰色麥
克筆,局部加強陰影。

Step **7**

完成

最後以麥克筆搭配色
鉛筆,畫出捲翹的金
髮,再完成彩妝與細
部修整。

❶ 以同底色之色鉛筆標
出分布位置。

❷ 以麥克筆先圈出白點
位置再塗滿底色。注意!
要蓋過色鉛筆的圈線。

街頭迷彩
Camouflage Look

　　迷彩圖案的設計是為了軍事需求，利用不規則圖形及大地色彩組合，從視覺上切割人形以達到最佳掩飾效果。這種來自軍裝的迷彩圖案，後來不僅成為男生的時尚穿著，穿在女生身上也很帥氣。

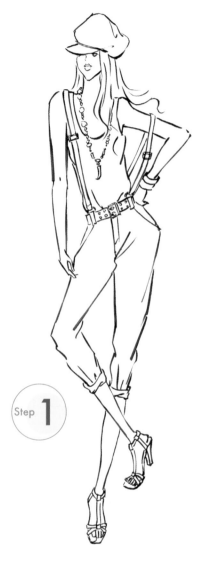

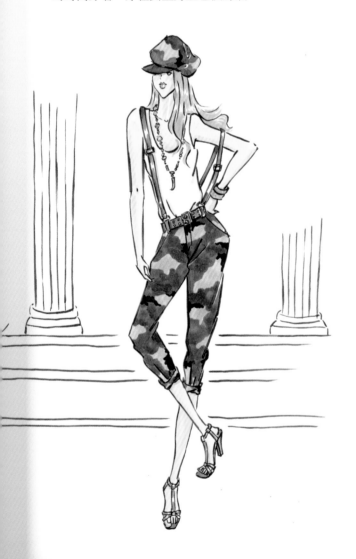

Step **1**

打草稿與勾邊
先用B鉛筆勾勒人體，接著畫出服裝，再以軟毛筆勾邊。

迷彩圖案練習

咖啡系迷彩

以三角形不規則
圖塊為原則,先
畫較淺的米色與
駝色;再以相同
方式,繼續加上
較深的咖啡與褐
色。

綠色系迷彩

以圓的放射性圖
塊為原則,先畫
較淺的米色與淺
綠色;再以相同
的方式,繼續加
上較深的綠色與
褐色。

紫色系迷彩

以橫向不規則圖
塊為原則,先畫
較淺的駝色與淺
紫色;再以相同
方式,繼續加上
較深的墨綠與深
紫色。

時尚小典故

迷彩

迷彩裝是具備偽裝功能的軍服。最早開始
以這類具有偽裝性顏色作戰的是英軍,他
們將紅色軍服改為土黃色或綠色,以達隱
身於環境之目的,引發他國軍隊的效尤。
但第一次世界大戰後,單一顏色的軍服很
難適應多種顏色的背景,因而在1929年
代,義大利人研發出世界上最早的迷彩
裝,包含了咖啡、黃、墨綠以及黃褐色,
成為迷彩裝的先驅。

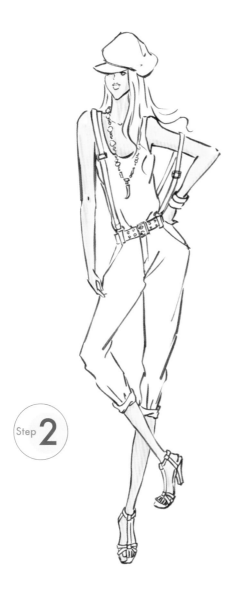

Step **2**

上膚色

用2種不同膚色麥克筆,疊出皮膚的層次與陰
影。注意!重心腳在後,需加上陰影。

103

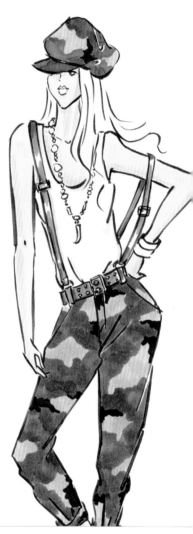

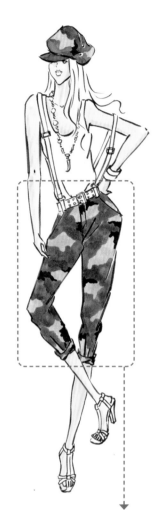

**選出4色
畫出迷彩**

選出相搭配的4
色,如淺駝色＋
咖啡色＋墨綠色
＋黑色,「由淺
至深」為上色順
序。

**畫上背心、
吊帶與皮帶**

白背心用淺灰色
在領圈、吊帶下
方等處加上陰
影。吊帶與皮帶
則平塗,再適
度留白以表現光
澤。

進階技法 **畫迷彩的4步驟**

**❶ 從淺駝色
開始**

畫出不規則的淺駝
色圖形,並均勻分
布於褲子上。

**❷ 墨綠色
是主色調**

貼著淺駝色圖形,
但面積占比更大。

**❸ 咖啡色
補留白處**

將咖啡色補在淺駝
色與墨綠色之間空
白處。

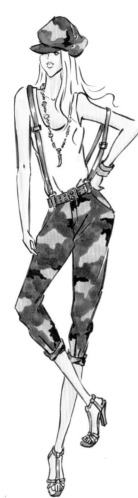

Step 5

項鍊配件上色

項鍊用輕點法，輕點各串珠的色彩(切記點一下就離紙，避免在紙上停留太久以免暈開)。

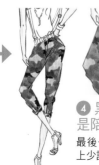

❹ 黑色是陪襯色

最後一點位置，畫上少許黑色圖形。

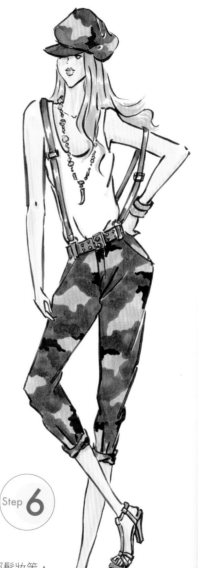

Step 6

上妝完成

畫上鞋子、臉部髮妝等，即完成。

秋 *Fall Collection*

P.108

色鉛筆畫秋裝

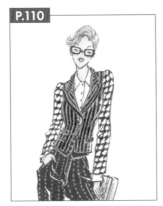

P.110

中性套裝

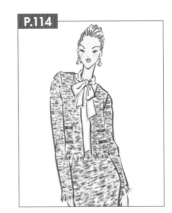

P.114

斜紋軟呢

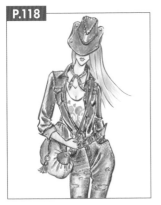

P.118

丹寧牛仔

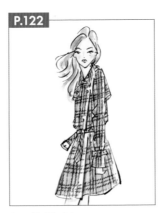

P.122

經典格紋

P.126

粗花針織

Winter Collection

P.130

混和媒材畫冬裝

P.132

搖滾騎士

P.136
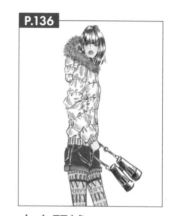
太空羽絨

P.140
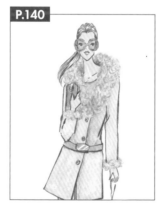
可愛毛絨

P.144
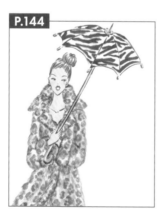
動物豹紋

P.148
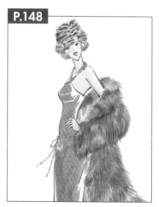
奢華皮草

色鉛筆畫秋裝

秋天是混搭質感的穿搭季節，無論色彩、款式或質材都很有變化，同時跨越四季，展現多元風格。選擇色鉛筆給人的溫潤感，搭配麥克筆的飽和色調，最能傳遞織紋、毛料、格紋的特質。

色鉛筆基本技法

直筆法

直線或橫線平塗，上色均勻飽和。

彈筆法

下筆輕，收筆輕提收尖，常用於頭髮光澤及緞面光影。

圈圈法

輕輕下筆繞圈圈，重複繞滿，呈現霧濛濛圓潤感。

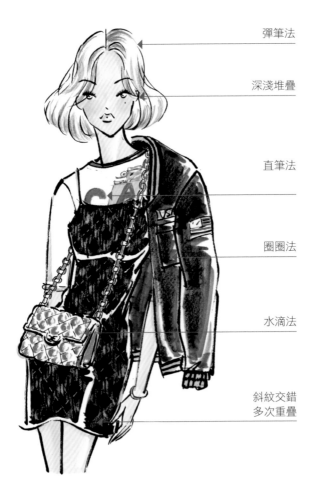

彈筆法

深淺堆疊

直筆法

圈圈法

水滴法

斜紋交錯
多次重疊

水滴法

由深而淺繞著凹面，畫出大水滴狀，適用於波浪、圓弧、有凹凸曲線的皺褶。

深淺堆疊

由深而淺堆疊出層次感，適用於表現光影變化與立體層次。

斜紋交錯

直線橫線的交錯堆疊，可運用於大面積、格紋、蕾絲圖紋等。

進階技法

紙張拓印

① 將有紋路的紙張，例如粉彩紙等，襯在畫稿下方。

② 用麥克筆打出均勻底色(也可以直接拓印)。

③ 以色鉛筆輕輕畫圈圈，拓出如紙張紋路的質感。

撞色重疊

① 運用麥克筆打底。

② 再用色鉛筆畫出紋路。

多次重疊

① 先以麥克筆平塗。

② 再用色鉛筆堆疊出格紋。

③ 表現斜紋的織紋線條。

④ 最後再以牛奶筆局部加強。

中性套裝
Masculine Suit

80年代曾出現超大墊肩的女性西服，顛覆了女性柔弱形象！這幾年的時尚，也常常出現跨性別的設計想法，傳統男士或女性特有的服飾元素，已經被設計師們或被穿著者，混搭成男裝、女裝或不分性別的裝扮。

想畫出以男性西裝毛料製成的褲裝，除了注意款式剪裁，最重要是掌握毛料布紋在身上的走向。

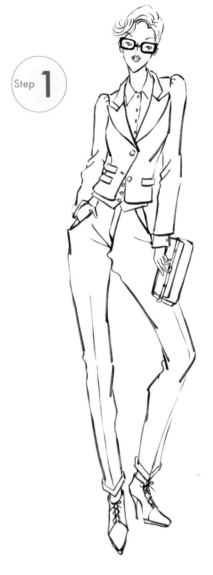

Step **1**

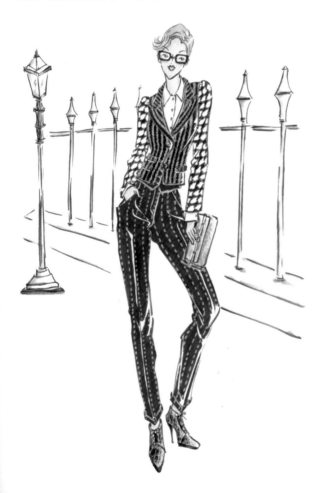

打草稿與勾邊
先用B鉛筆勾勒「基本A-3型」人體，接著畫襯衫與套裝，再以軟毛筆勾邊。

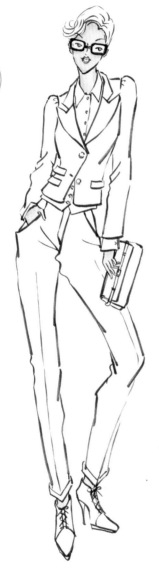

Step **2**

上膚色
用2種不同膚色麥克筆疊出皮膚的層次與陰影。
鏡框內可選較淺的膚色。

畫出西裝毛料圖案

一般毛料
先分配西裝毛料的織紋密度，再畫出毛料常見的
整齊斜線織紋。

人字紋
先分配人字紋的左斜與右斜位置，再左右對稱、
畫出形似「人」的斜紋組合外觀。

千鳥格紋
先打出格子線，再於十字位置畫出千鳥格紋。

時尚小典故

褲裝(Pants Suit)
1890年晚期，因腳踏車的發明而設計出褲
裙，讓女生方便跨坐騎腳踏車。然而，穿
著類似男生的「褲裝」，卻一直到1930年
代才得到解放；1970年以後，女性穿著褲
裝，已成為普遍的款式之一。

Step 3

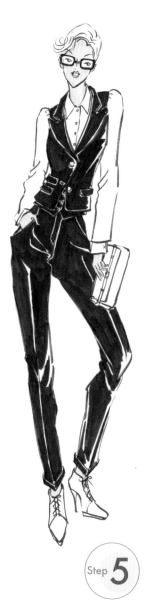

麥克筆平塗
底色

將西裝外套與西褲以黑色麥克筆平塗,西褲的燙線、皺摺與交接處需留一點白邊。

Step 4

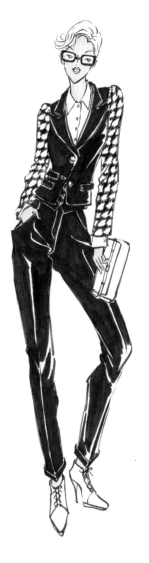

油性色鉛筆
加上斜紋

將油性色鉛筆削尖,以黑色畫出千鳥格,白色畫出西裝外套的人字紋與西褲的直線斜紋。

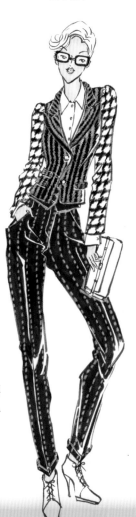

Step 5

牛奶筆加強重點

以牛奶筆加強紋路線條,再以黑色色鉛筆畫出相對的人字紋。

拓印皮紋

以蛇紋紙襯底，用油性色鉛筆拓印出鞋子與手拿包的皮紋。

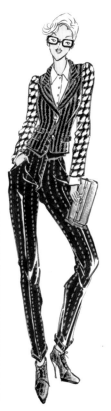

髮妝上色

完成髮妝與配件上色、鏡框加影、細節修整。

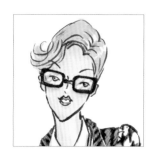

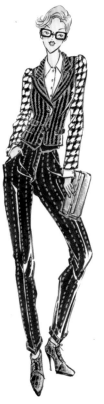

進階技法　西料上色法

千鳥格

① 以鉛筆輕輕打出格子位置。

② 再用黑色油性色鉛筆順著底稿格紋線，畫出千鳥格。

人字紋

① 先用黑色麥克筆塗滿毛料的底色。

② 以白色油性色鉛筆，整齊畫出左斜斜紋。

③ 黑色油性色鉛筆，對稱畫出右斜斜紋。

④ 沾取白色廣告顏料，加強白色斜紋，或用牛奶筆取代白色顏料。

斜紋軟呢
Morden Classic

　　傳奇時尚人物香奈兒(CoCo‧Chanel)，不斷改寫傳統服裝的限制、提出大膽的創舉，尤其那不斷被複製、流傳的斜紋軟呢套裝，更是經典中的經典。如今，只要穿上這款取自男裝的面料、軍服的貼身口袋以及鑲邊設計的斜紋軟呢套裝，就等於重現香奈兒精神。

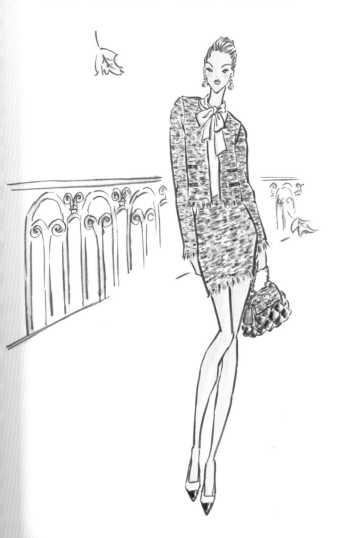

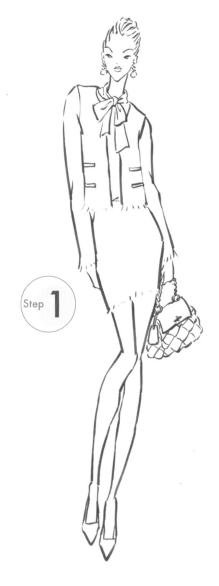

Step **1**

打草稿與勾邊

在「基本B-2型」人體上畫出裙套裝。注意！衣襬、裙襬與袖口不收邊，以流蘇虛線代替。

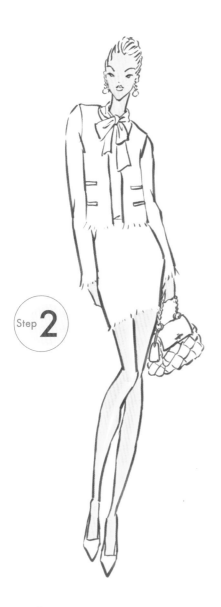

③ 種斜紋軟呢練習

黑白系
以黑、淺灰、深灰與白色，交替畫出橫向與直向的短觸線條，最後以白色廣告顏料加強效果。

桃紅系
以桃紅、粉紅、白色，交替畫出橫向與直向的短觸線條，最後以白色廣告顏料加強效果。

藍色系
以藍色、粉藍、白色與灰色，交替畫出橫向與直向的短觸線條，最後以白色廣告顏料加強效果。

Step 2

上膚色
用2種不同膚色麥克筆，疊出皮膚的層次與陰影。

時尚小典故

斜紋軟呢(Tweed)
19世紀後期，粗扎厚重的斜紋軟呢是用來裁剪男性休閒服裝的面料。1920年被香奈兒相中，拿來裁剪成女裝，改寫這款素材的原有命運，也讓香奈兒與斜紋軟呢畫上等號。

Step **3**

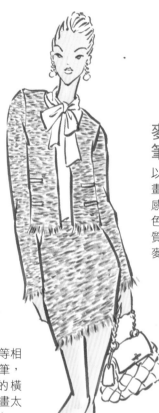

Step **4**

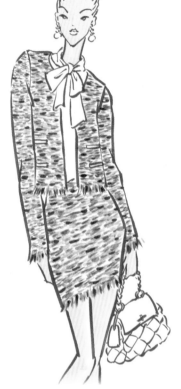

麥克筆與色鉛筆交錯筆觸

以黑色及紅色麥克筆畫出長纖維的凸出質感、再壓上白色油性色鉛筆畫十字線，讓質感顯得毛躁，降低麥克筆的銳利感。

油性色鉛筆交錯堆疊

選擇紅、灰、黑等相配搭的油性色鉛筆，堆疊出短筆觸的橫線。注意！不要畫太滿，要適度留白！

Step **5**

白色重點加強

以牛奶筆或白色廣告顏料堆疊，隨意點描以加強層次感與厚度感。

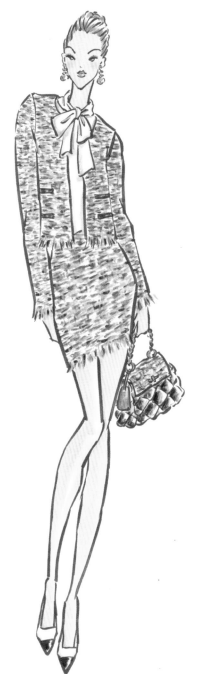

完成其他細部與髮妝

以灰色麥克筆打上白襯衫陰影，再用油性色鉛筆畫出菱格包與鞋子。最後將髮妝上色完畢。

進階技法 斜紋軟呢上色法

① 以油性色鉛筆交錯畫出橫向筆觸。
用色順序：紅色→灰色→黑色

② 接著，以麥克筆局部點出織紋的凸出纖維。
用色順序：黑色→紅色

③ 最後，以白色色鉛筆與白色廣告顏料或牛奶筆加強織紋的效果。

丹寧牛仔
Denim Mania

　　堅固耐穿的丹寧布，壓上明顯的車紋線釘、再配上粗獷的銅製鉚釘，就是牛仔褲最經典的設計。從最早的功能性到現在的流行性，牛仔被喜好的程度超過想像，各種石洗、抓破、刷舊、雪花綁染等技巧，更是五花八門！

　　畫牛仔褲時，不但要考慮牛仔粗獷的紋理、色澤，還需畫出不同的刷洗效果。

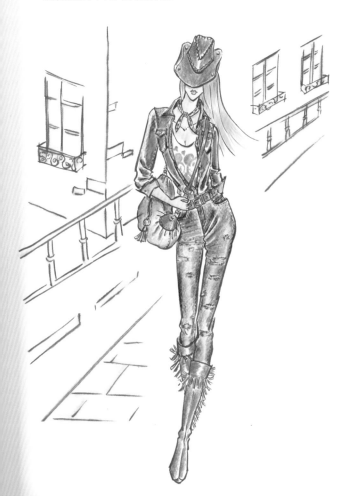

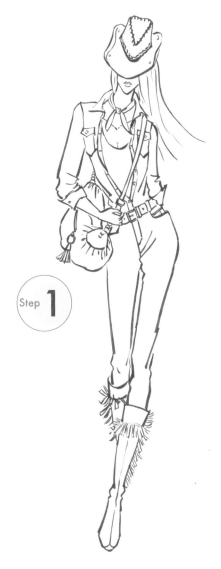

Step **1**

打稿與勾邊
在「走秀型」人體上畫出牛仔襯衫、長褲、長靴與帽飾包包。

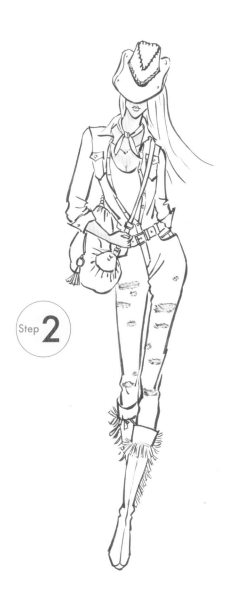

各種牛仔質感

石洗刷白

用拓印法將粉彩紙襯於畫稿下，以油性色鉛筆拓出牛仔藍色。再用白色色鉛筆用力塗抹出刷白效果。

雪花綁染

粉彩紙襯於畫稿下，並以黑色水性色鉛筆與白色油性色鉛筆，交錯畫出雪花綁染的放射狀圖案。最後以水彩筆沾少取水暈開，刷出斑駁狀。

二手刷舊

以拓印法塗出牛仔底紋，再以白色、灰色、綠色等油性色鉛筆疊出舊舊的二手質感。

時尚小典故

牛仔(Jeans)

原為礦工設計的牛仔褲，因1950年代電影明星詹姆士·狄恩(James Dean)的加持，讓牛仔褲成為全美風行的流行服飾。1970年更影響了全球時尚的跟進，甚至到了1980年還出現撕裂的美學。直到今日，牛仔仍舊是流行話題。

預留牛仔破洞位置，再上膚色

以藍色油性色鉛筆標示破洞位置，再以膚色麥克筆，疊出皮膚的層次與陰影。

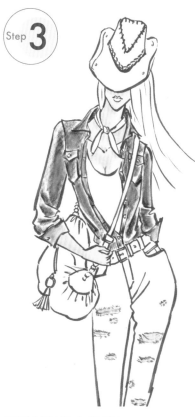

Step **3**

Step **4**

畫出刷白與破洞

要表現破洞與更明顯的刷白,需預留破洞位置與刷白留白位置。先拓較深的藍色,再於留白處拓上較淺的藍色,並以白色加強刷白。

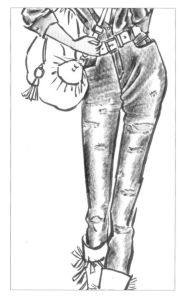

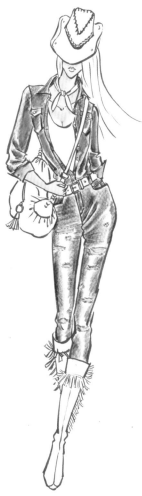

粉彩紙襯底拓印

將粉彩紙有紋路的面向上、打斜襯在畫稿下方,運用藍色油性色鉛筆拓印出斜紋紋路。

Step **5**

代針筆畫出線釘

以0.2代針筆,整齊畫出牛仔交接處的車線線釘。

美術紙拓印鞋帽

將美術紙有紋路的面向
上、直接襯在畫稿下方,運
用2~3個咖啡色系油性色
鉛筆拓印出仿舊靴帽與皮帶
紋路。

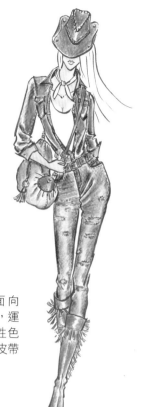

細部與髮妝

將內搭T恤與髮妝
上色完畢。

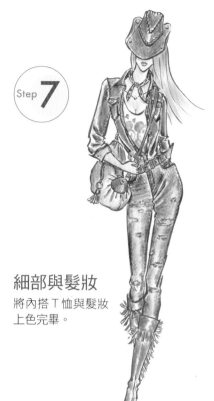

進階技法 破洞刷白上色技法

1 標示破洞位置

以油性色鉛筆,標示破洞位置,
並於破洞處塗上膚色。

2 拓印牛仔斜紋

將粉彩紙打斜、襯於畫紙下,粉
彩紙的大小需涵蓋要拓印的衣
服。以牛仔藍色的油性色鉛筆拓
印。

3 重疊畫出刷白效果

選擇較牛仔藍色較淺的藍色及白
色,交疊出刷白的效果,再以
原本的牛仔藍色,加強破洞的虛
線。

經典格紋
Tartan Check

16世紀開始，蘇格蘭高地的每個家族都有具代表性的格紋，這些特定格紋的作用，主要是用來區分敵我與代表家徽。如今，格紋褪去了嚴肅的軍事外衣，反而成為英倫風格的代表。

若要畫出格紋毛呢，需先找出格紋出現的顏色，再由淺而深，依序畫出交織的格紋圖案。

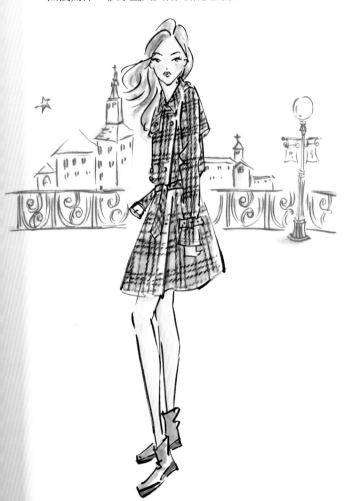

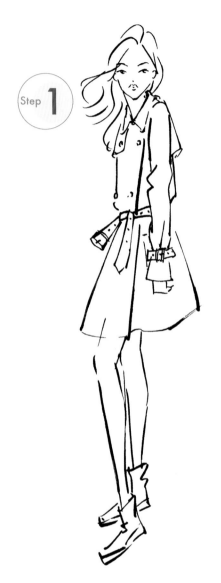

Step **1**

打草稿與勾邊
先用B鉛筆勾勒「街拍型」人體，
接著畫出雙排釦風衣與短靴。

Step **2**

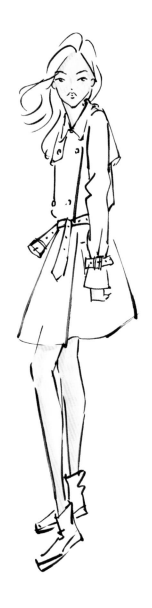

上膚色
用2種不同膚色麥克筆疊出皮膚的層次與陰影。

格紋練習

單色格紋
等寬的直線與橫線垂直交錯，重疊處需再加重一次。

雙拼格紋
運用一深一淺的同色或雙色重疊，畫出有層次的格紋。

毛料格紋
平塗完成的格紋，需再用削尖的油性色鉛筆畫出短觸的斜紋毛呢。

時尚小典故

軍用雨衣(Trench Coat)
1879年湯瑪士・博伯利(Thomas Burberry)發明了一款防水、防皺、耐穿透氣的布料gabardine，並於1902年取得專利。到了90年代後期，這款耐用的軍用外套成為時尚圈的熱門單品。

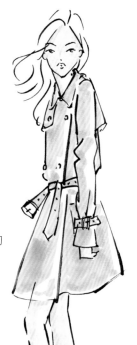

以駝色麥克筆打底

以駝色麥克筆，均勻塗滿整件風衣。

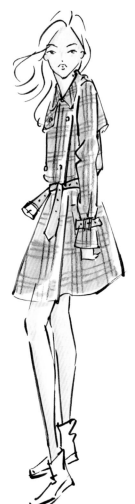

畫出十字格紋底

運用灰色、黑色、紅色油性色鉛筆十字交錯，畫出格紋。

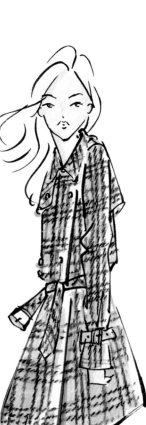

畫出斜紋質感

用牛奶筆及色鉛筆，以短觸斜紋線畫出織紋紋理。

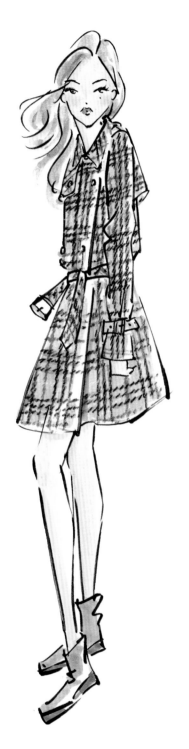

Step **6**

完成髮妝

最後將髮妝上色、粉彩打腮紅，即告完成。

進階技法 ## 格紋毛呢上色法

❶ 先畫出基礎
格紋底色

駝色麥克筆平塗底色，再以灰色畫出橫條紋、黑色垂直交疊出直條紋，白色則塗滿直紋中的空隙。

❷ 再以削尖的色鉛
筆，短斜線畫出織紋

紅色畫出斜紋直線，黑色則在灰色與黑色的格紋線上，加畫短觸斜線。然後在直橫線交疊處，重疊畫出小方形色塊。

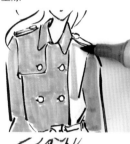

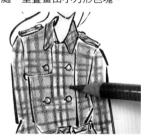

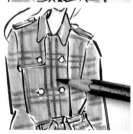

粗花針織
Knit Chic

近幾年追求急速流行的時尚，開始回顧傳統技法的價值，於是慢工出細活成為一種趨勢，大量製造的毛線衫失去特色，傳統手工針織品因而成為新寵。

畫好一件針織毛衣，就像織衣服般，需要細心與耐心。一排畫完換下一排，不能隨便亂跳順序，否則，整件衣服也會畫得不整齊。

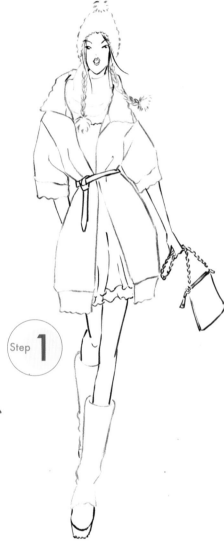

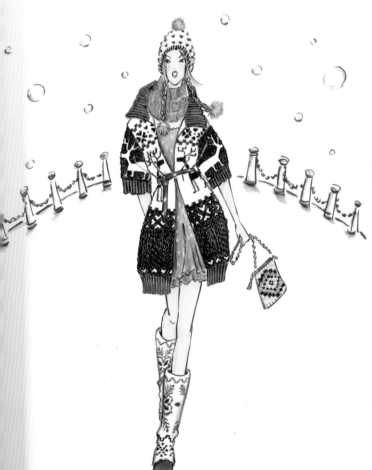

Step 1

打草稿與勾邊

先用B鉛筆勾勒「走秀型」人體，再用色鉛筆勾勒針織帽子、外套與靴子，並以軟毛筆勾其他位置。

基本針織練習

平紋
平紋針織的織紋猶如編辮子，因此，要畫出連續的直向辮子。

羅紋
羅紋的一凹一凸表面，可以用直線代表凸面，以橫線代替凹面。

麻花
先畫出針織的麻花圖案，再用編辮子的方式順著圖案畫出織紋。

時尚小典故

針織(Knit)
人類開始用針織的方式製作衣服，可以追溯到西元前5世紀的戰國時代，不過，當時都是以手工編織為主。直到1589年英國人發明第一台手搖針織機，才開始有了大量製作的針織服裝問市。

Step **2**

上膚色
用2種不同膚色麥克筆疊出皮膚的層次與陰影。

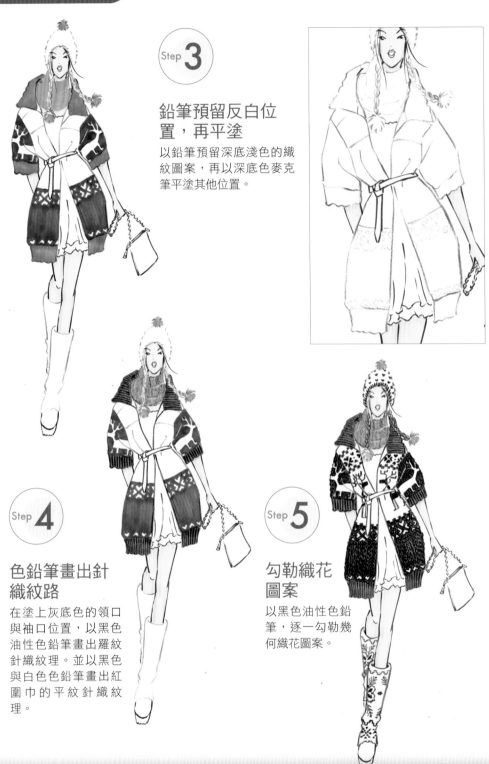

Step 3

鉛筆預留反白位置,再平塗

以鉛筆預留深底淺色的織紋圖案,再以深底色麥克筆平塗其他位置。

Step 4

色鉛筆畫出針織紋路

在塗上灰底色的領口與袖口位置,以黑色油性色鉛筆畫出羅紋針織紋理。並以黑色與白色色鉛筆畫出紅圍巾的平紋針織紋理。

Step 5

勾勒織花圖案

以黑色油性色鉛筆,逐一勾勒幾何織花圖案。

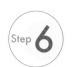

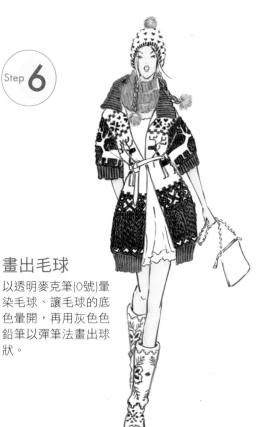

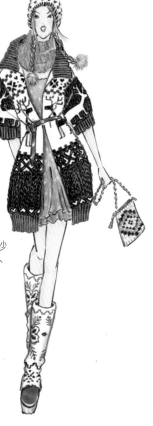

Step 6

畫出毛球

以透明麥克筆(0號)暈
染毛球、讓毛球的底
色暈開,再用灰色色
鉛筆以彈筆法畫出球
狀。

Step 7

修飾細節

以水彩畫出內搭的紗
質洋裝。再將包包、
髮妝上色完成。

進階技法 **4種織紋上色法**

羅紋針織

以油性色鉛筆
順著剪裁、畫
出一條條直
線,表示羅紋
的凹凸面。

幾何圖紋

以油性色鉛筆
平塗成一格格
方型圖塊,組
合成所設計的
織紋圖形。

幾何織花

先用麥克筆畫
出圖形,再以
油性色鉛筆畫
出辮子般的平
紋針織。

平紋針織

直接在底色上
畫出辮子般的
平紋針織。需
注意整件衣服
上下織紋的連
貫性。

混和媒材畫冬裝

　　氣候暖化讓Mix & Match混搭風,持續成為流行趨勢。皮草內搭雪紡洋裝、皮革搭配熱褲,多層次的穿搭,讓冬裝變得十分豐富。畫的時候,也就如同材質一樣,不拘泥於一種畫材,只要能表現出到位的質感,都可以用來創作。

基礎皮草暈染

運用麥克筆畫出整個皮草顏色,接著依據面積大小決定暈染方式:

❶ 麥克筆暈染法

運用麥克筆畫出皮草顏色,再選擇透色(0號)麥克筆,直接暈染在皮草上色處。此法屬於簡易法暈染,適用於小毛球或領子等較小面積暈染。

❷ 丙酮暈染法

以大楷毛筆沾取為丙酮(去光水),暈染在皮草上色處。此法溶出的顏色較多,適用於整件皮草的大面積暈染。

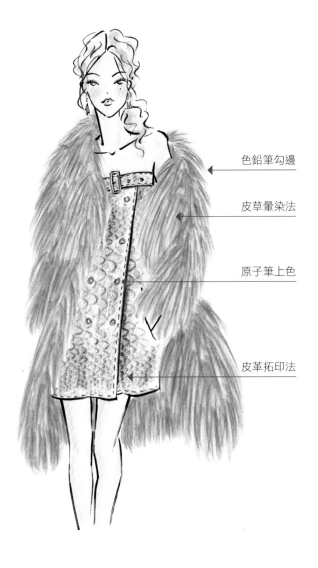

色鉛筆勾邊

皮草暈染法

原子筆上色

皮革拓印法

進階皮草暈染

Step 1 色鉛筆勾邊

運用色鉛筆來表現蓬鬆的質感輪廓，包括皮草、針織都適用。畫皮草時，以同色的油性色鉛筆，彈筆畫出順毛的線條。

Step 2 找出刷毛方向

1 往左刷毛

彈筆畫出長短不一，但方向統一的皮毛。

2 往右刷毛

同上筆法，但刷毛往右刷。

3 往下刷滿

中間空白處，將筆觸往下畫滿。

Step 3 沾取丙酮暈染

以大楷毛筆沾取適量丙酮，一樣依據左右下的順序，依序暈染整件皮草，目的是讓皮毛變得柔軟。

Step 4 色鉛筆加工

選擇同色系與深色系色鉛筆，在染完的皮草上，交錯刷出根根分明的皮毛。最後，可以加上一點白色色鉛筆，增加皮草的光澤感。

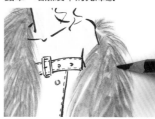

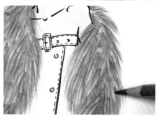

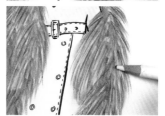

皮革拓印法

運用各種有明顯凸起顆粒的皮革布襯底，拓出不同的皮紋質感。

1 先比對一下，拓印用的皮革布是否比所需拓印的圖案要大。

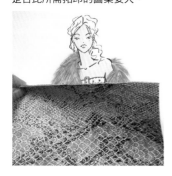

2 將皮革布襯底在紙張下方，確認在整個拓印面積內。

3 以油性色鉛筆，輕輕繞圈平塗，拓出皮革質感。

原子筆上色

運用金屬筆，畫出服裝上的環扣、鍊條或金屬製品。坊間常見的金銀筆以及牛奶筆，都很適合細部點綴用。

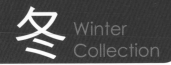

搖滾騎士
Rock Style

　　黑色是騎士的色彩，皮衣是所有搖滾客的制服。
1954年電影《飛車黨》裡，帥氣的馬龍·白蘭度
(Marlon Brando)身穿黑色皮衣、演繹飛車黨的故事，讓
當時所有青少年努力存錢，只為了穿上那件酷斃了的
黑皮衣！

　　一件皮衣的質感，正來自皮質與光澤！畫的時候需
加強留白並拓出皮革紋理，以凸顯此特色。

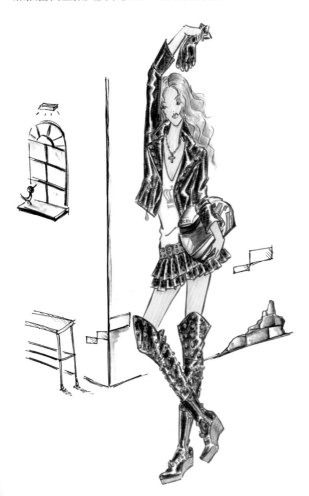

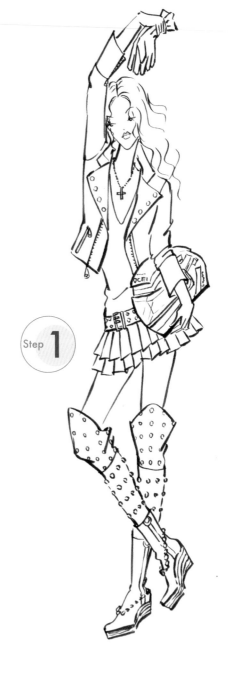

Step **1**

打草稿與勾邊

參考「基本B-3型」人體，接著畫
出皮外套、百褶裙與鉚釘長靴。
注意！拉鍊要畫出齒紋，鉚釘要
凸出。

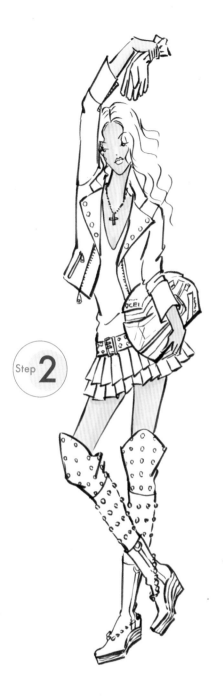

Step 2

各種皮革拓印

鱷魚皮
以金色油性色鉛筆拓出鱷魚皮的質感。

蛇皮
以銀色油性色鉛筆拓出蛇皮的不規則紋路。

鴕鳥皮
以土黃色與橘黃色搭配，拓出顆粒狀的鴕鳥皮。

時尚小典故

搖滾皮衣源起(Bicker)

搖滾風起源於英國1960年代的青少年次文化，他們終日與重型摩托車為伍，身上的行頭以黑色皮衣為主，掛滿金屬環扣與各式鐵鍊，被稱為「Bicker」或「Rocker」。他們的那款黑色皮衣，在1980年時躍身為全球風靡的時尚主流，直到現在，仍舊是不敗款式。

上膚色
用2種不同膚色麥克筆疊出皮膚的層次與陰影。

Step 3

以皮革布
拓出皮質感

將皮革布放在畫紙下，
用黑色色鉛筆拓出皮外
套與皮靴的皮革紋。

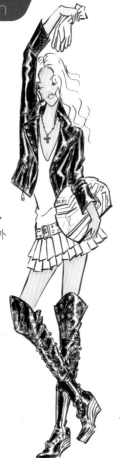

Step 4

以銀色筆
點出鉚釘

以金銀原子筆點於
釘釦與皮帶位置。
不要塗太滿，可以
留一點白。

Step 5

畫出亮皮的百
褶裙

以蛇皮布＋黑色油
性色鉛筆，拓印出
百褶裙與皮手套。
裙褶與裙褶交界
處，需留下一點白
邊。

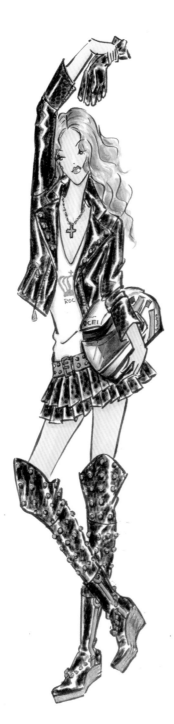

Step 6

完成配件與髮妝

最後將安全帽、手套與髮妝,以
麥克筆搭配色鉛筆上色。

進階技法 皮革鉚釘上色法

預留光影

光影會形成Z字型與長直線條,以油性色鉛筆預留皮革的反光。

開始拓印

將皮革紋襯於紙下,以油性色鉛筆拓出皮紋。

點出鉚釘

以銀色廣告顏料或銀色原子筆,點出鉚釘扣環。

加強陰影

以0.2代針筆再次勾勒鉚釘。

太空羽絨
Space Age

　　60年代的太空時代，出現了3位最具代表性的服裝設計師，分別是Andre Courreges、Paco Rabanne與Pierre Cardin。他們突破傳統設計，將衣服與當時的科技素材結合，創造了前所未有的未來感風貌。後來，太空裝與羽絨材質結合，演變成現在街頭男女的時尚單品。

　　畫的時候應掌握羽絨蓬鬆的外型，以及車紋壓線產生的皺褶。

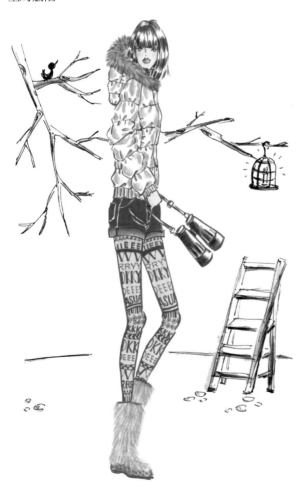

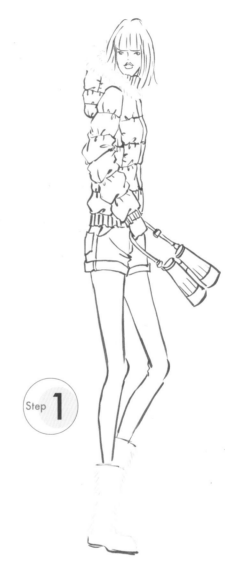

Step 1

打稿與勾邊
先用B鉛筆勾勒「半側型」人體，接著以軟毛筆勾出輪廓，注意！羽絨夾克需畫出膨膨的輪廓與壓線造成的小皺褶。

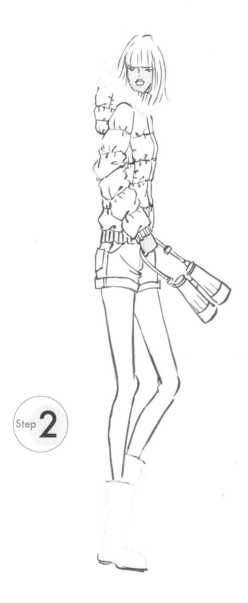

上膚色

用2種不同膚色麥克筆疊出皮膚的層次與陰影。

各種羽絨練習

方型

先打出方形格紋，再畫出一格一格的膨度與皺褶。

菱格

先打出菱形格紋，再畫出有凹有凸的膨度與皺褶。

長型

先打出長形格紋，再畫出每一長塊的膨度與上下拉扯的皺褶。

時尚小典故

羽絨(Down)

羽絨(Down)，是指鵝或鴨等水鳥的胸前羽毛前端。因羽絨蓬鬆、輕柔，且可瞬間恢復彈性、能隨溫度變化而自然開閉以隔絕冷空氣的特質，具備極佳的保暖功效。一件好的羽絨衣，主要以白鵝絨朵為填充，幾乎不會參雜帶梗的小羽毛。

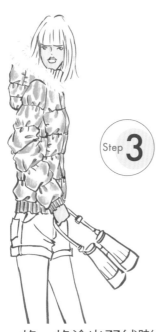

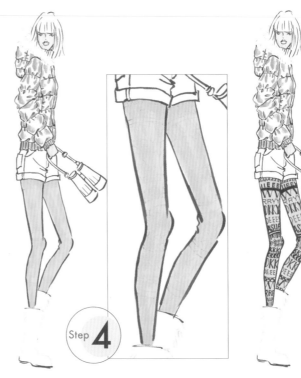

Step 3

一格一格塗出羽絨膨鬆感

從壓紋皺摺開始，以油性色鉛筆加深四周，但中心凸起的位置需要適度留白，才有蓬鬆感。

Step 4

麥克筆＋代針筆畫出褲襪

先用麥克筆整齊平塗，接著以鉛筆輕輕標示圖案方向與大致位置。再用代針筆畫出英文字圖案。

Step 5

畫出短褲與帽靴

以麥克筆平塗短褲、短靴與帽T上的毛毛。並用丙酮稍加暈染短靴與毛毛後，再以油性色鉛筆勾出短靴與帽T的皮毛。

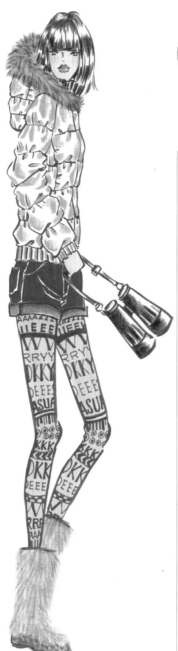

Step **6**

細節上色完成

最後以皮革布拓出望遠鏡質感、
完成髮妝。

 進階技法 **3種羽絨上色法**

可交替運用3種羽絨上色法
於同一件衣服上。

小皺褶畫法

從壓紋造成的小皺褶開始畫起，由
深至淺塗出水滴狀。

三角形畫法

靠近壓線位置，以油性色鉛筆畫出1
個三角形，並由深至淺將三角形塗
滿。方格內的4個面，都可以拉出不
同大小的三角形。

半圓弧畫法

在對角線位置畫出左上或右下的圓
弧線，並由深至淺塗滿，形成中心
圓鼓鼓的效果。

可愛毛絨
Fur Chic

　　人類自原始時代開始，就會將獵得的動物皮毛製成簡單的衣服以禦寒，或者披在身上以炫耀自己的功績與財富。早期的皮草毛絨，多來自狐狸、貂類、兔子、狗、貓等動物；這些年來隨環保意識抬頭，設計師們紛紛以新的合成纖維取代活生生的動物皮毛，反而讓皮草突破傳統技巧，呈現出更年輕且多樣化的流行感。

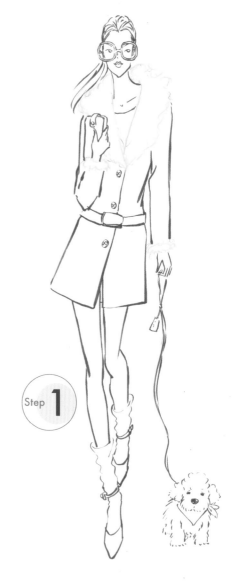

Step **1**

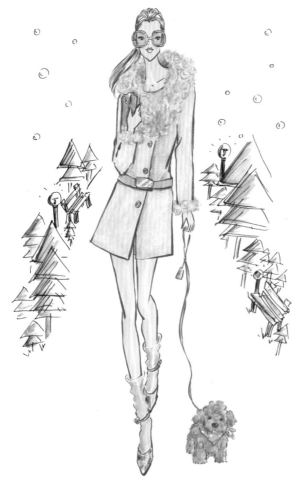

打稿與勾邊

先用B鉛筆勾勒「走秀型」人體與款型底稿。接著，在領子與袖口位置，以油性色鉛筆畫出毛毛位置。

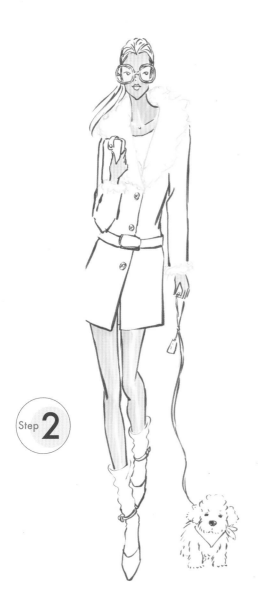

Step **2**

上膚色
用2種不同膚色麥克筆疊出皮膚的層次與陰影，
但鏡框內只需用淺膚色即可。

刷毛方向練習

一般毛
順著毛的方向以彈筆法刷毛，上左下右。

圈圈毛
繞著圈圈，隨意向左或向右圈出2/3圓。

右轉圈

左轉圈

玉米鬚毛
順著毛的方向依序刷，但尾端要有抖抖的曲線。

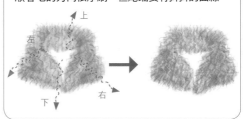

上

左

下 右

時尚小典故

皮草(Fur)
皮毛、皮草與皮裘這3個名詞，都是
「Fur」，只是不同時代的人使用名詞的
習慣不同。最早大家習慣用「皮毛」或
「皮裘」，現在則多半稱為「皮草」。
之所以稱皮草，據說是源自成語「不毛
之地」的「毛」，意即「草」，所以將
皮毛稱為皮草。

141

冬 Winter Collection

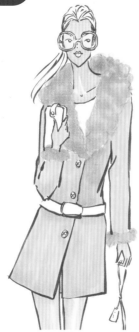

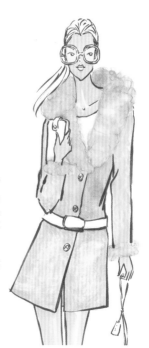

麥克筆打底

以駝色順著款式直線平塗麂皮外套，再以淺褐色順著領子與袖口形狀、以繞圈方式畫出毛毛。

丙酮暈染

先以大楷毛筆沾丙酮染領子與袖口的皮毛，再用剩餘在毛筆上的少許丙酮，以半乾筆繞圈方式，呈現麂皮不均勻的色調。

進階技法　乾筆與濕筆的皮毛暈染

① 以大楷毛筆沾取丙酮溶劑，並在瓶口處將多餘的溶劑順毛帶走。

② 濕筆暈染 (適用於皮草)

暈染前需確認沾取的溶劑是否太多或太少。

③ 運用3～4色的油性色鉛筆畫出皮毛與順毛方向。

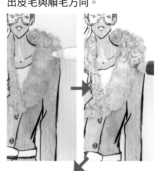

④ 乾筆暈染 (適用於麂皮)

在其他紙上抹去多餘的溶劑、讓筆出現分岔半乾狀，再快速以繞圈法暈染，最後用白色油性色鉛筆輕輕畫出麂皮粉霧的質感。

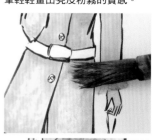

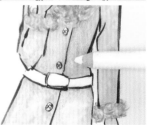

Step 5

油性色鉛筆畫出皮毛

以2～3色油性色鉛筆，圈出領子的圈圈毛。再用白色色鉛筆，輕輕抹出麂皮的霧面感。

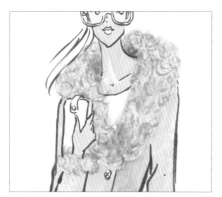

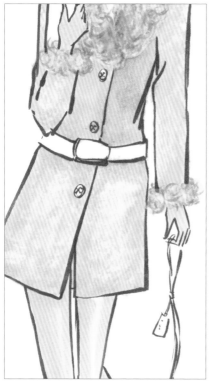

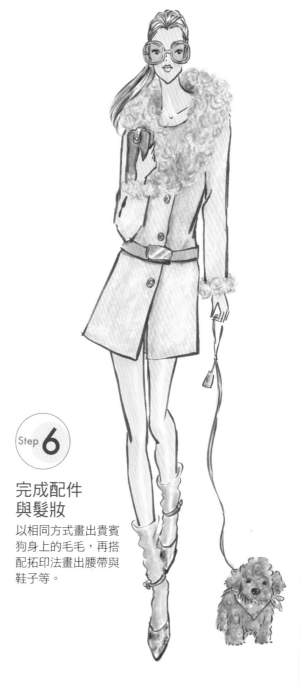

Step 6

完成配件與髮妝

以相同方式畫出貴賓狗身上的毛毛，再搭配拓印法畫出腰帶與鞋子等。

動物豹紋
Wild Animals

在時尚還沒萌芽的年代，豹紋只不過是一塊用以禦寒的皮毛，直至60年代才搖身成為集狂野、優雅與性感於一身的代表。當時的第一夫人賈桂琳·甘迺迪，其御用設計師Oleg Cassini為她量身打造的豹紋大衣，造成轟動！而後豹紋變成許多名牌設計師的最愛，不僅是豹紋皮草，還有以豹紋為印花的雪紡紗質。

Step 1

打稿與勾邊
先用B鉛筆勾勒「走秀型」人體，以軟毛筆勾勒主要線條，毛毛大衣則用油性色鉛筆勾邊。

Step **2**

上膚色與洋裝

用2種不同膚色麥克筆疊出皮膚的層次與陰影。
再以紅色色鉛筆與米黃色麥克筆,畫出內搭的
雪紡洋裝。

動物皮革圖案

斑馬紋

黑色為主的斑馬條紋,橫向平行的曲線,有粗有
細。

虎紋

底色帶有駝色,黑色紋路往中心線聚集,但長短
不齊。

豹紋

底色帶著土黃與淺駝色,花紋以深咖啡或黑色為
輪廓,土黃為色塊。

時尚小典故

豹紋(Leopard Print)

豹紋(Leopard Print),是取自金錢豹上的花
紋。最早使用豹紋圖案是中國西漢年間,
主要掛於門外或佩戴於身上,用以恫嚇妖
魔鬼怪。至於仿獸皮花紋的紡織品,則最
早出現在遠古時代的埃及。後來,歐洲的
王公貴族們,將豹紋皮草用於衣料與鞋面
上,象徵財富、權力及地位。

Step 3

Step 4

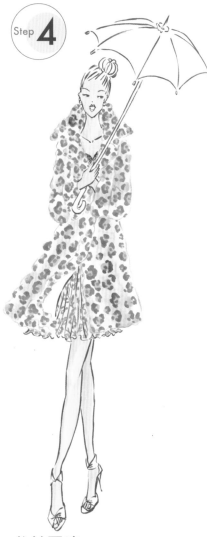

畫出豹紋底色

用土黃色與駝色畫出不規則形狀，再用丙酮稍加暈染打底。

Step 5

局部暈染，再畫出皮毛

用大楷毛筆沾少許丙酮，於豹紋圖案上局部輕點暈染。接著，以油性色鉛筆畫出皮毛。

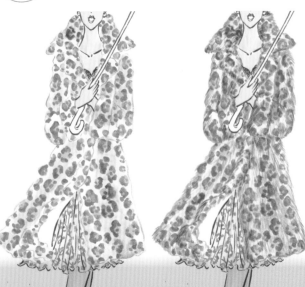

豹紋圖塊

用深褐色麥克筆畫出豹紋圖案，再以淺駝色麥克筆＋土黃色色鉛筆塗滿豹紋圖案的中間塊面。

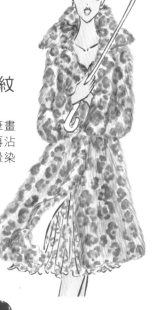

Step 6

畫出斑馬紋洋傘

以黑色麥克筆畫出斑馬紋，再沾取少許丙酮暈染出毛狀。

Step 7

完成細節

最後以金銀色原子筆畫出鞋子、傘骨等配件。

進階技法 豹紋上色法

❶ 暈染底紋

運用土黃色與淺駝色麥克筆隨意畫出2～3個長形不規則色塊、並沾取丙酮暈染開。

❷ 畫出豹紋圖案

運用深褐色麥克筆畫出豹紋一塊一塊、有大有小的花紋，再用淺駝色麥克筆＋土黃色色鉛筆塗滿豹紋圖案的中間塊面。

❸ 局部暈染

以大楷毛筆沾少許丙酮，逐一暈染豹紋圖案。

❹ 刷出皮毛

若要表現長毛的皮草豹紋，則需再以油性色鉛筆刷出皮毛。

奢華皮草
Wonderful Fur

　　無論身上穿著什麼衣服，只要一披上皮草大衣，似乎就宣告自己是雍容華美的名媛貴婦！明星較勁的星光大道上，少不了皮草！水晶吊燈下的晚宴會場，少不了皮草！這是皮草的魅力，也是皮草的迷思！

　　要畫出奢華感的皮草，需要像梳頭髮一樣，順著毛髮方向、細心描繪每一根皮毛，才能表現皮毛的奢華光采！

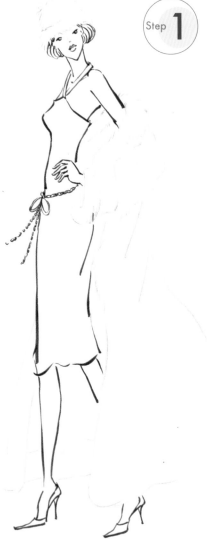

Step 1

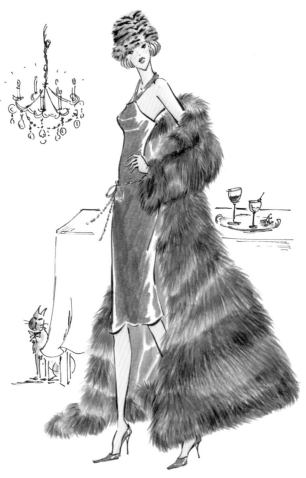

打稿與勾邊

先用B鉛筆勾勒「半側型」人體。接著以軟毛筆畫出主要人體與洋裝，並以油性色鉛筆勾出皮草大衣。

Step **2**

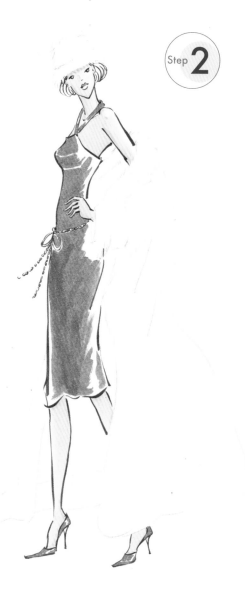

金色顏料畫出洋裝與鞋子

用2種不同膚色麥克筆疊出皮膚的層次與陰影。
接著用金色廣告顏料畫出洋裝與鞋子(可適度留
白以強調光澤感)。

各 種 皮 草 練 習

雙色皮草

上底色時,2色之間需適度留白。暈染後再選擇
與毛色相仿的油性色鉛筆刷出皮毛。

三色皮草

上色順序由淺至深、並需適度留白。暈染後再分
別選擇與毛色相仿的油性色鉛筆刷出皮毛。

球狀皮草

麥克筆打底時就需要畫出球狀,暈染後才能順著
球狀,刷出球狀皮毛。

時尚小典故

皮草王國

被封為「皮草王國」的法國品牌Fendi,
早在第一次世界大戰開始,就以皮草專賣
聞名。1965年找來Karl Lagerfeld擔任設計
師,他將毛皮面料上打上大量細小的洞
眼,以減輕穿著時的重量;同時大膽將毛
皮染成多彩、還用水貂皮裝飾牛仔大衣
等,讓Fendi最引以為傲的皮草製品進入時
尚伸展台。

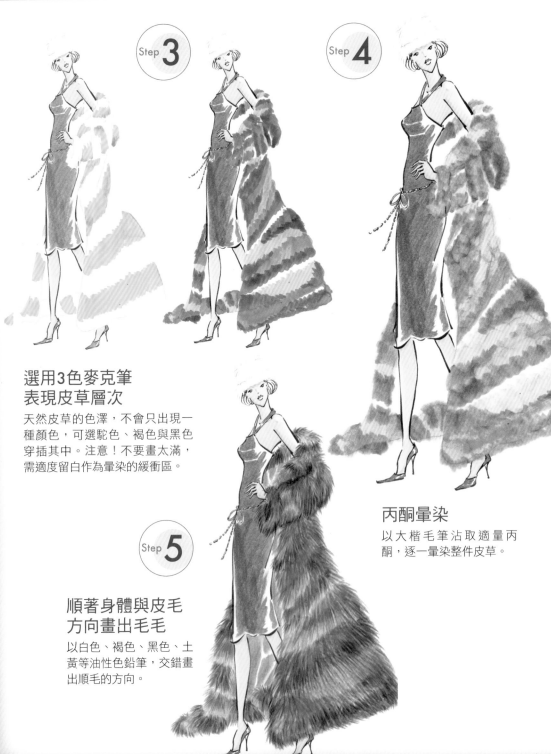

選用3色麥克筆
表現皮草層次

天然皮草的色澤,不會只出現一種顏色,可選駝色、褐色與黑色穿插其中。注意!不要畫太滿,需適度留白作為暈染的緩衝區。

丙酮暈染

以大楷毛筆沾取適量丙酮,逐一暈染整件皮草。

Step 5

順著身體與皮毛
方向畫出毛毛

以白色、褐色、黑色、土黃等油性色鉛筆,交錯畫出順毛的方向。

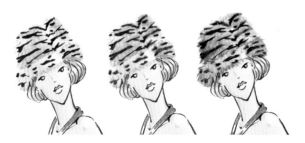

完成上妝

補上唇彩及眼妝，就完成了。

畫出虎紋帽子

運用麥克筆打底、暈染再畫出黑色虎紋，局部暈染，最後用油性色鉛筆畫出毛絨狀。

進階技法 拼接皮草上色法

打底

依據皮毛的顏色分塊，以各色麥克筆塗滿。

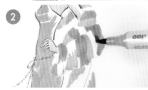

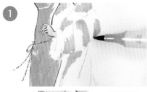

暈染

沾取丙酮分色暈染，使每一區色塊顏色自然融合。

刷毛

以油性色鉛筆單獨畫上各色塊的皮毛。最後，要將整件皮草的毛毛方向順在一起。

索引 Index

1 →		1	*Anly*
2 →		2	
3		3	
4 →		4	
5		5	
6		6	
7 →		7	
8		8	
9		9	
10		10	

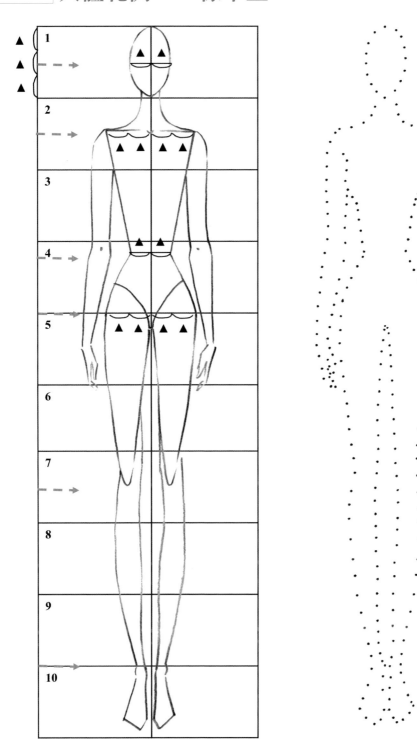

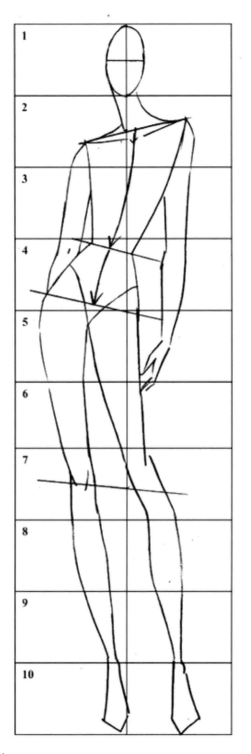
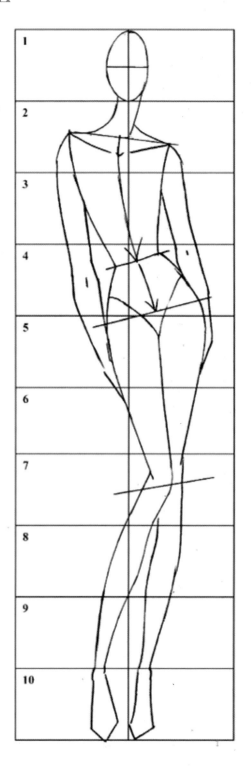

斜側型

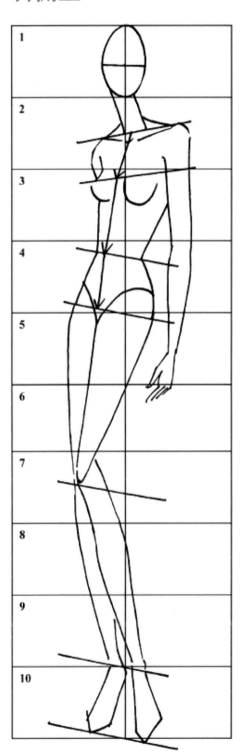

走秀型

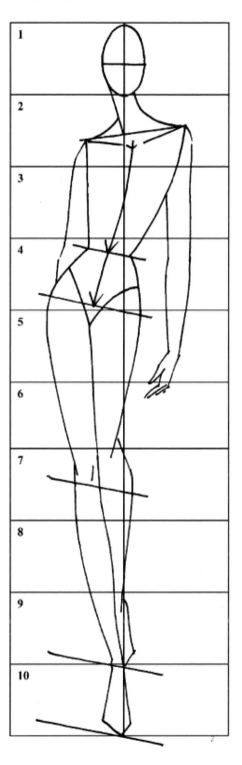

So Easy 204

我的第一本時尚服裝插畫書 暢銷新潮版

作　　者	羅安琍
繪　　畫	羅安琍

總 編 輯	張芳玲
主責編輯	張敏慧
修訂主編	鄧鈺澐
美術設計	蔣文欣
修訂美編	簡至成

太雅出版社
TEL：(02)2882-0755　　FAX：(02)2882-1500
E-MAIL：taiya@morningstar.com.tw
郵政信箱：台北市郵政53-1291號信箱
太雅網址：http://taiya.morningstar.com.tw
購書網址：http://www.morningstar.com.tw
讀者專線：(04)2359-5819 分機230

出 版 者	太雅出版有限公司
	台北市11167劍潭路13號2樓
	行政院新聞局局版台業字第五〇〇四號

總 經 銷	知己圖書股份有限公司
	106台北市辛亥路一段30號9樓
	TEL：(02)2367-2044／2367-2047　　FAX：(02)2363-5741
	407台中市西屯區工業30路1號
	TEL：(04)2359-5819　　FAX：(04)2359-5493
	E-mail：service@morningstar.com.tw
	網路書店 http://www.morningstar.com.tw
	郵政劃撥：15060393(知己圖書股份有限公司)

法律顧問	陳思成 律師

印　　刷	上好印刷股份有限公司　　TEL：(04)2315-0280
裝　　訂	大和精緻製訂股份有限公司　　TEL：(04)2311-0221

二　　版	西元2019年03月10日
定　　價	320元

(本書如有破損或缺頁，請寄回本公司發行部更換；或撥讀者服務部專線04-23595819)

ISBN　978-986-338-281-4
Published by TAIYA Publishing Co.,Ltd.
Printed in Taiwan

國家圖書館出版品預行編目(CIP)資料

我的第一本時尚服裝插畫書 ╱ 羅安琍作.
- 二版. - 臺北市：太雅, 2019.01
　面；　公分. - (So easy；204)
ISBN 978-986-336-281-4(平裝)

1.插畫 2.繪畫技法 3.服裝

947.45　　　　　　　　　　　107018528

填線上回函，送 "好禮"

感謝你購買太雅旅遊書籍！填寫線上讀者回函，
好康多多，並可收到太雅電子報、新書及講座資訊。

每單數月抽 10 位，送珍藏版
「祝福徽章」

方法：掃 QR Code，填寫線上讀者回函，就
有機會獲得珍藏版祝福徽章一份。

填修訂情報，就送精選
「好書一本」

方法：填寫線上讀者回函，並提供使用本書後的修
訂情報，經查證無誤，就送太雅精選好書一本（書
單詳見回函網站）。

＊同時享有「好康 1」的抽獎機會

我的第一本時尚服裝
插畫書（暢銷新潮版）

goo.gl/GjQtt5

＊「好康1」及「好康2」的獲獎名單，我們會
　於每單數月的10日公布於太雅部落格與太雅
　愛看書粉絲團。

＊活動內容請依回函網站為準。太雅出版社保
　留活動修改、變更、終止之權利。

太雅部落格 http://taiya.morningstar.com.tw
有行動力的旅行，從太雅出版社開始